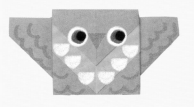
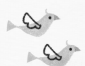

摺 **5** 次後再畫畫！

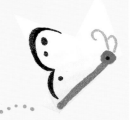

創意
塗鴉摺紙

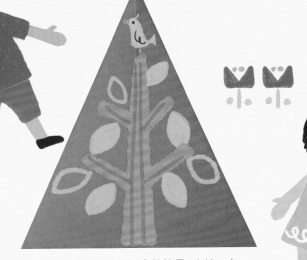

監修◎御茶之水摺紙會館館長　小林一夫
譯者◎彭春美

漢欣文化事業有限公司
Han Shin Cultural Enterprise Co., Ltd.

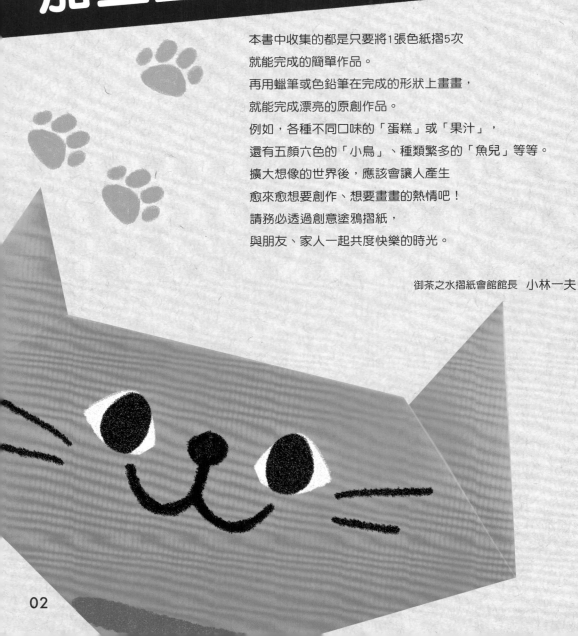

加上塗鴉，讓摺紙

本書中收集的都是只要將1張色紙摺5次
就能完成的簡單作品。
再用蠟筆或色鉛筆在完成的形狀上畫畫，
就能完成漂亮的原創作品。
例如，各種不同口味的「蛋糕」或「果汁」，
還有五顏六色的「小鳥」、種類繁多的「魚兒」等等。
擴大想像的世界後，應該會讓人產生
愈來愈想要創作、想要畫畫的熱情吧！
請務必透過創意塗鴉摺紙，
與朋友、家人一起共度快樂的時光。

御茶之水摺紙會館館長　小林一夫

變得更有趣！

簡單的摺紙

本書中介紹的52項作品，都是使用一般15cm見方的色紙，在不使用剪刀的情況下，可以在5次以內摺好的摺紙作品。以1個步驟為1次來計算。

附有英文名稱

附有該名詞的英文單字，可以順便學習英文。

完成印象

摺好作品後，不妨使用蠟筆或色鉛筆，參考書中的插圖來畫畫看。也會介紹該畫在哪裡、要怎麼畫的基本重點。

不同的快樂主題

從「飾品‧時尚用品」和「交通工具」等受歡迎的主題，到可以附在禮物上的「信件」、可以用作品玩遊戲的「可以玩的玩具」等，總共有8個主題。

增長知識的謎題

以3選1的方式來出題，介紹跟作品有關的謎題。如果親子能夠一邊摺紙，一邊互相提出謎題，一定能讓小朋友漸漸擴展對生物和科學、社會的好奇心。

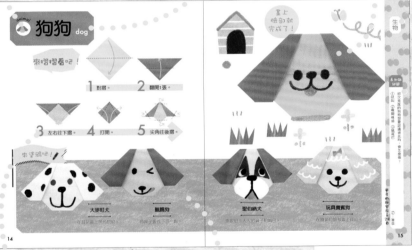

其他還有……

●章末專欄
從各章介紹的作品中舉出一個為例，學習其中的「秘密」。了解其秘密後，塗鴉時會變得更加有趣。

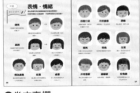

●卷末專欄
介紹在本文中未能詳盡介紹的塗鴉變化。讓小朋友越來越擅長塗鴉。

簡明易懂的圖片

為了讓大家更容易看懂摺紙圖示，書中使用2色的雙面色紙來拍攝過程圖片。
實際摺紙的時候，請使用喜愛的色紙來進行。

改編作品

介紹不同的塗鴉或改變色紙顏色的改編作品範例。藉由製作改編作品，自然地增加詞庫。一邊玩一邊培養詞彙能力吧！

有趣的臉部貼紙

使用卷頭附贈的貼紙，能進一步擴大作品的範圍。可以任意黏貼，所以請自由地使用貼紙來裝飾作品吧！

生物

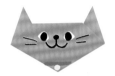

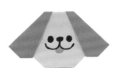

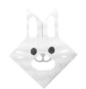

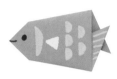

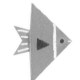

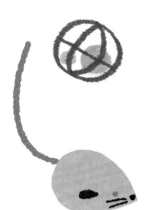

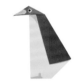

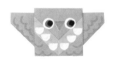

食物・甜點

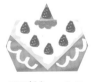

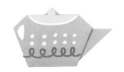

飾品・時尚用品

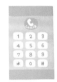

交通工具・城鎮

大自然

信件

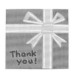

節慶活動

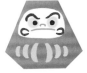
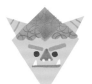
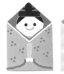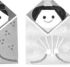
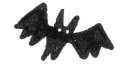
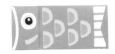
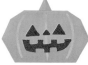
可以玩的玩具

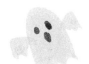

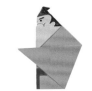

來畫更多塗鴉吧！

基本摺法

介紹本書中出現的摺法。

凹摺

●凹摺線

- - - - - - - - - - - - - -

讓摺線隱藏在內側。

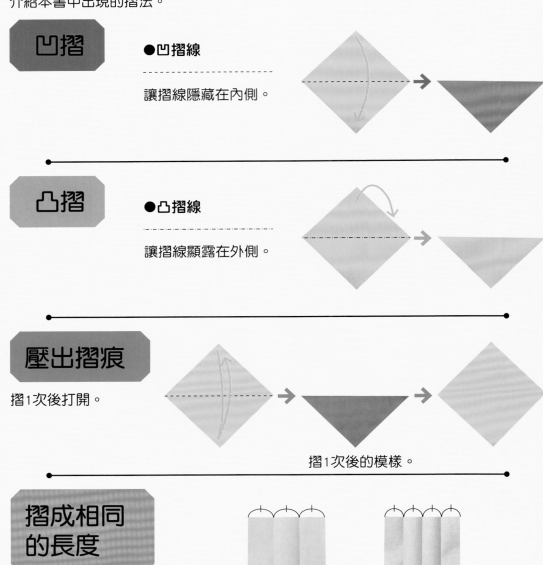

凸摺

●凸摺線

·················

讓摺線顯露在外側。

壓出摺痕

摺1次後打開。

摺1次後的模樣。

摺成相同的長度

階梯摺
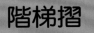

交替做凹摺和凸摺。

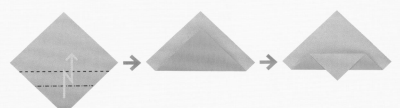

摺1次後的模樣。

捲摺

反覆做凹摺。

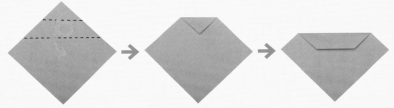

摺1次後的模樣

插入

插入紙張下方。

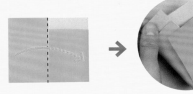

正在插入的模樣。

打開壓平

手指伸入裡面後打開。

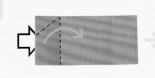 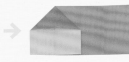

正在打開的模樣。

向內壓摺

壓出摺痕後打開，將紙角往下壓入般地摺。

正在將紙角往下壓的模樣。

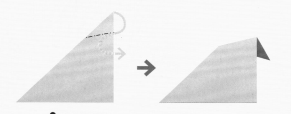

向外反摺

壓出摺痕後打開，將紙角往外翻開般地摺。

正在將紙角往外翻的模樣。

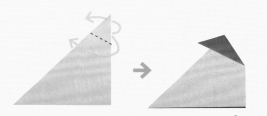

四角摺

壓出摺痕後摺疊。

正在摺疊的模樣。

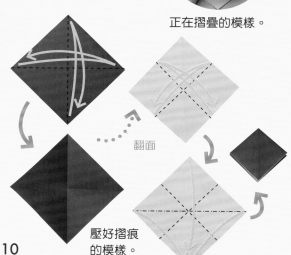

翻面

壓好摺痕的模樣。

三角摺

壓出摺痕後摺疊。

正在摺疊的模樣。

翻面

壓好摺痕的模樣。

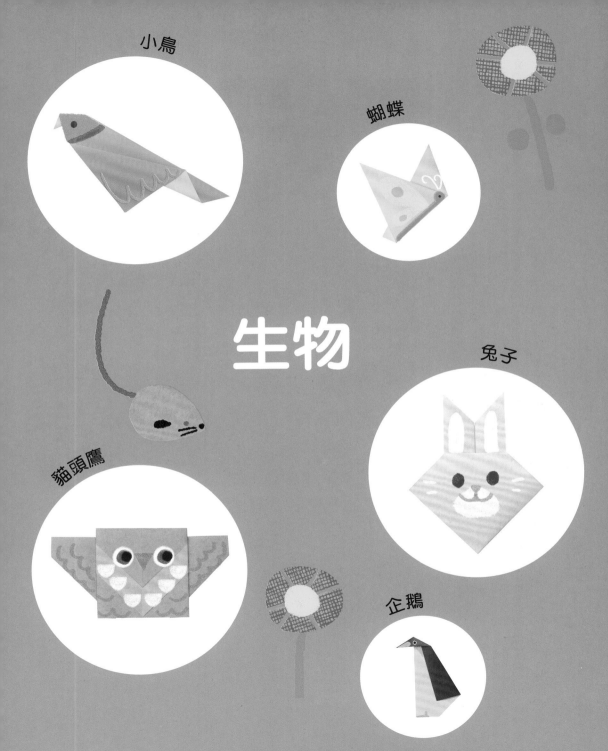

小鳥

蝴蝶

生物

兔子

貓頭鷹

企鵝

animal 貓咪 cat

來摺摺看吧！

摺好的模樣

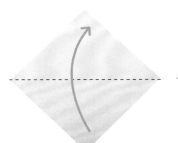 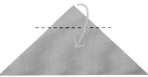 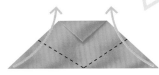

1 對摺。

2 上面往下摺。

3 左右往上摺，翻面。

來塗鴉吧！

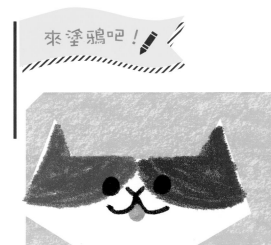

花貓

左右分別塗上不同的顏色。

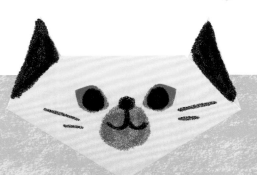

暹羅貓

嘴巴周圍畫上圓形花紋。

12

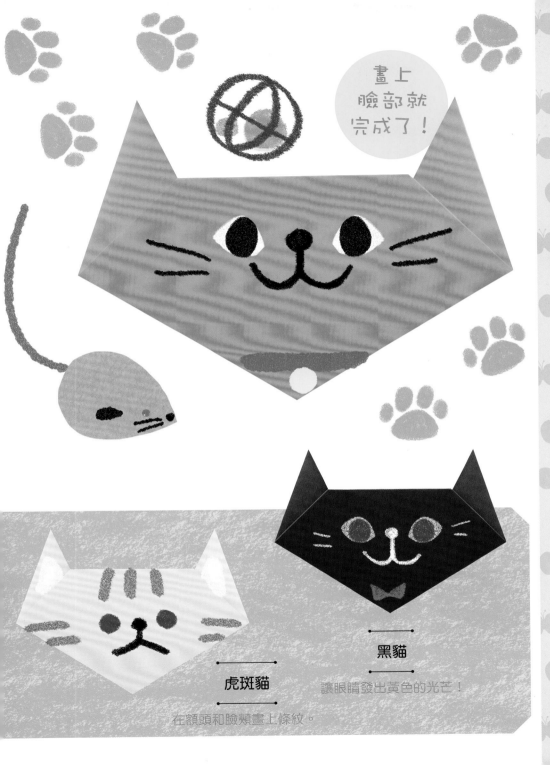

畫上臉部就完成了！

長知識謎題

貓咪的瞳孔在明亮處會如何變化？

① 變大　② 變細　③ 變成一小點

答案：②

黑貓

讓眼睛發出黃色的光芒！

虎斑貓

在額頭和臉頰畫上條紋。

13

狗狗 dog

來摺摺看吧！

1 對摺。

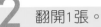

2 翻開1張。

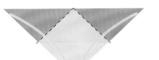

3 左右往下摺。

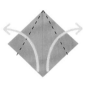

4 打開。

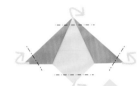

5 尖角往後摺。

來塗鴉吧！

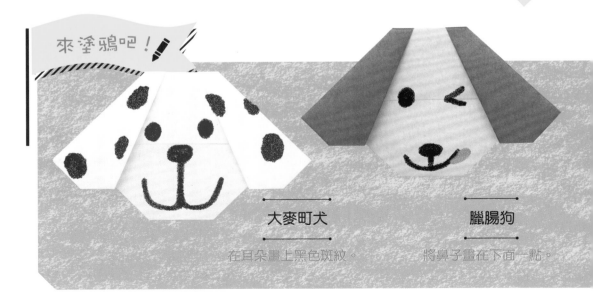

大麥町犬

在耳朵畫上黑色斑紋。

臘腸狗

將鼻子畫在下面一點。

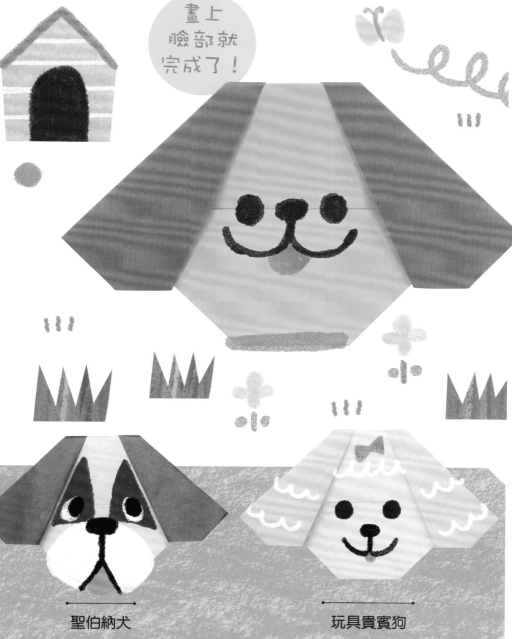

畫上
臉部就
完成了！

長知識
謎題

初次見面的狗狗想要認識彼此時，會怎麼做？

① 吠叫　② 嗅聞味道　③ 搖尾巴

③：案答

更多的秘密在↓28頁

聖伯納犬

垂眼加上大大的鼻子和嘴巴。

玩具貴賓狗

在額頭和臉頰畫上條紋。

animal **兔子** rabbit

來摺摺看吧！

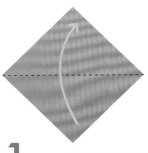

1 對摺。

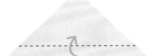

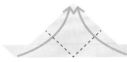

摺好的模樣

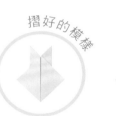

2 下面往上摺一點。　**3** 左右對齊往上摺，翻面。　**4** 尖角摺入內側。

來塗鴉吧！

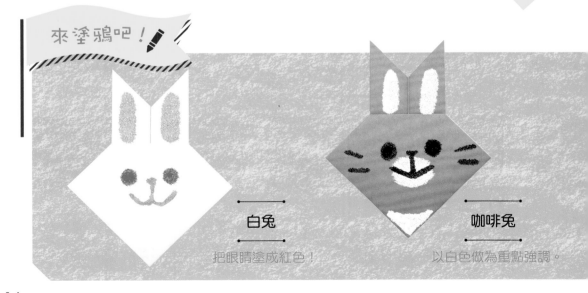

白兔

把眼睛塗成紅色！

咖啡兔

以白色做為重點強調。

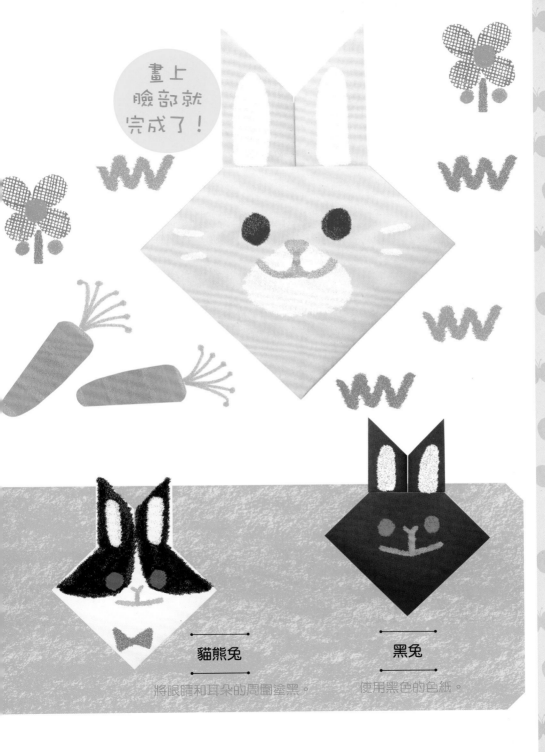

畫上臉部就完成了！

長知識謎題

關於兔子耳朵的作用哪一個是錯的？

① 可以聽見微小的聲音 ② 可以散發體熱 ③ 可以讓兔子筆直跑動

答案…③

貓熊兔

將眼睛和耳朵的周圍塗黑。

黑兔

使用黑色的色紙。

17

魚兒 fish

來摺摺看吧！

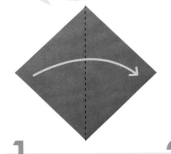

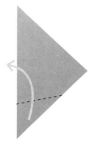

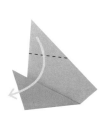

摺好的模樣

1 對摺。

2 下面往上摺。

3 上面往下摺，翻面。

來塗鴉吧！

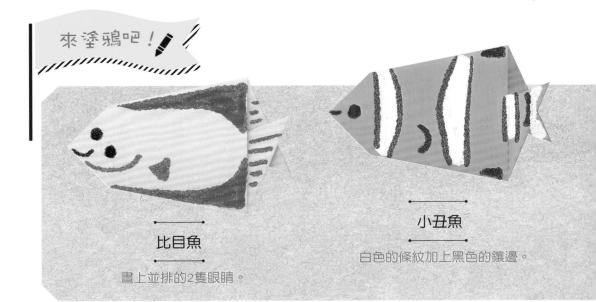

比目魚

畫上並排的2隻眼睛。

小丑魚

白色的條紋加上黑色的鑲邊。

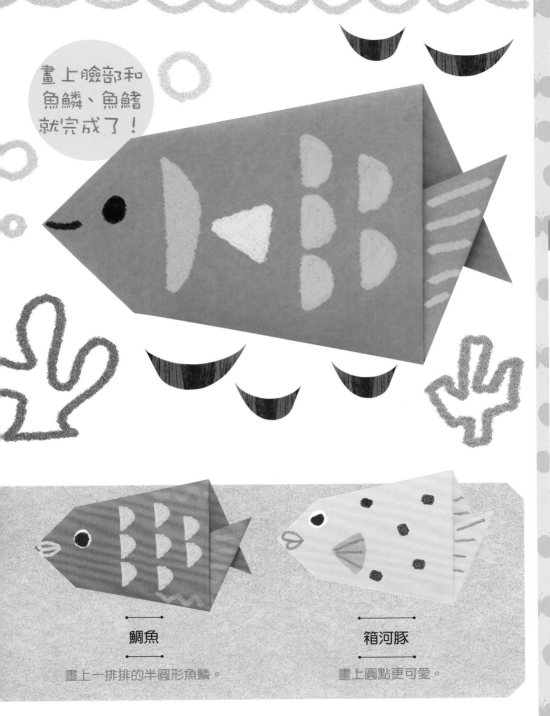

畫上臉部和魚鱗、魚鰭就完成了！

長知識謎題

魚在水中是用身體的哪個部位來呼吸的？

① 魚鱗　② 魚鰭　③ 魚鰓

答案：③

鯛魚

畫上一排排的半圓形魚鱗。

箱河豚

畫上圓點更可愛。

19

animal 小鳥 bird

來摺摺看吧！

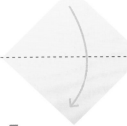

1 對摺。

背面也相同。

背面也相同。

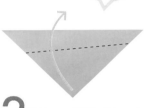

2 翻開1張。

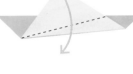

3 往下斜摺。

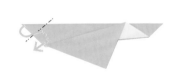

4 向內壓摺。

來塗鴉吧！

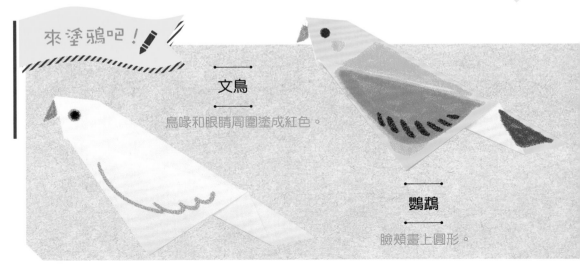

文鳥

鳥喙和眼睛周圍塗成紅色。

鸚鵡

臉頰畫上圓形。

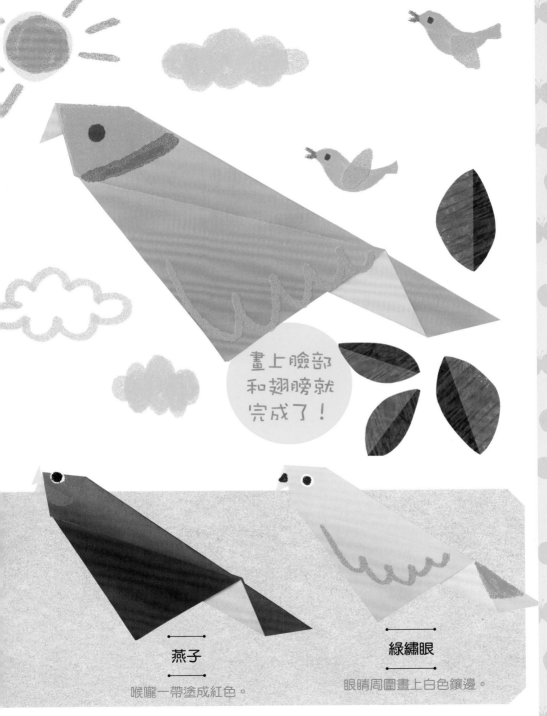

畫上臉部和翅膀就完成了！

長知識謎題

像燕子一樣在固定的季節移動的鳥叫做？

①候鳥 ②海鳥 ③椋鳥

①：案答

燕子

喉嚨一帶塗成紅色。

綠繡眼

眼睛周圍畫上白色鑲邊。

21

水鳥 water bird

來摺摺看吧！

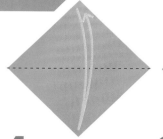
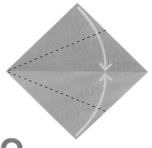

1 壓出摺痕。　　**2** 對齊中央線摺疊。

3 對摺。　　**4** 斜摺。　　**5** 再斜摺。

來塗鴉吧！

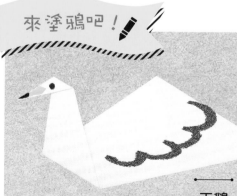

鵜鶘

尖銳的鳥喙加上大大的翅膀。

天鵝

使用白色色紙。

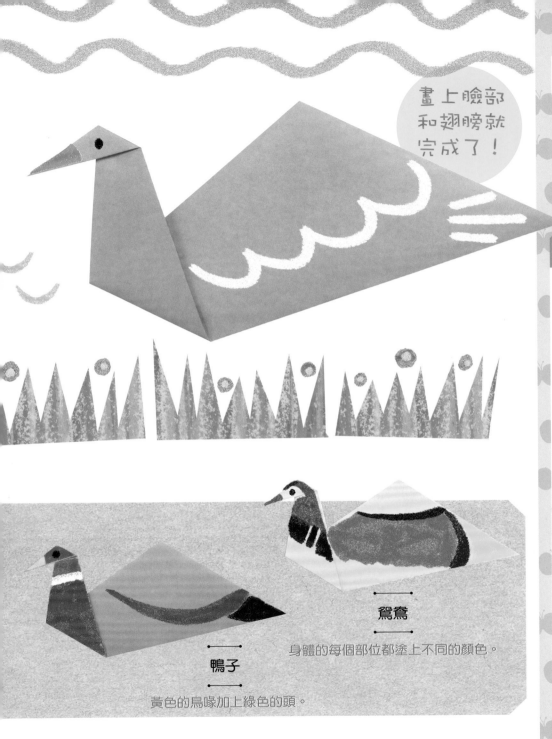

畫上臉部和翅膀就完成了！

長知識謎題

水鳥是如何度過寒冬的？

①成群結隊度過 ②吃很多食物 ③用羽毛保持溫暖

③⋯答案

鴛鴦

身體的每個部位都塗上不同的顏色。

鴨子

黃色的鳥喙加上綠色的頭。

熱帶魚 tropical fish

來塗鴉吧！✏

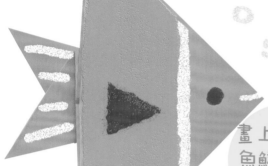

畫上臉部和
魚鱗、魚鰭
就完成了！

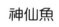

神仙魚

有黑色的條紋。

來摺摺看吧！

摺好的模樣

1 壓出摺痕，翻面。

2 摺好後還原。

摺好的模樣

3 摺好後改變方向。

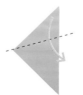

4 只摺上面1張。

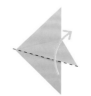

摺好的模樣

5 下面往上摺，翻面。

24

企鵝 penguin

來摺摺看吧！

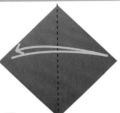

1 壓出摺痕。

2 下面往上摺。

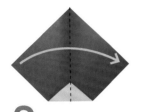

背面也相同。

3 對摺。

4 斜摺。

5 向外翻摺。

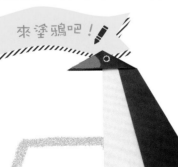

來塗鴉吧！

畫上臉部和腳吧！

阿德利企鵝

紅色的鳥喙是重點！

25

animal

貓頭鷹 owl

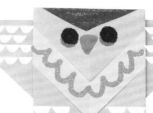

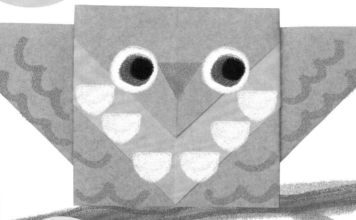

畫上臉部和羽毛！

來塗鴉吧！

角鴞

明顯畫出頭部的羽毛。

來摺摺看吧！

1 壓出摺痕。

2 錯開地往上摺。

3 往後對摺。

4 做階梯摺，翻面。

摺好的模樣

26

蝴蝶 butterfly

1 對摺。　　**2** 斜摺。

來摺摺看吧！

來塗鴉吧！

紋白蝶

黑色鑲邊加上斑點。

畫上身體和翅膀！

鳳蝶

有黑色的網眼狀花紋。

27

知道的話能讓
塗鴉變得更快樂！

狗狗的秘密

被當做寵物受人疼愛的狗狗。
牠的身體擁有令人驚訝的能力。

眼睛

察覺會動的物體的能力優
異，視野範圍也比人類的
大。

尾巴

有助於跑動時維持身體的
平衡。從動作中也會顯露
牠的心情。

耳朵

可以聽到人類聽不見的
微小聲音和高音。睡覺
的時候耳朵也會微微抽
動哦！

鼻子

嗅聞氣味的細胞數量是
人類的400倍。鼻端經常
保持在濕潤狀態。

嘴巴

有銳利的犬齒。熱的時候
會將嘴巴張開吐出舌頭，
以幫助身體散熱。

腳

腳底有保護腳的「蹠球」。
只有腳趾的部分會貼附在地
面上。

茶壺

蛋糕

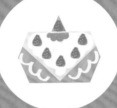

霜淇淋
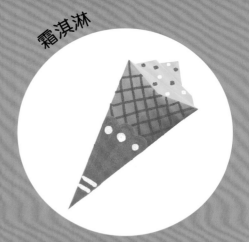

食物・甜點

三明治
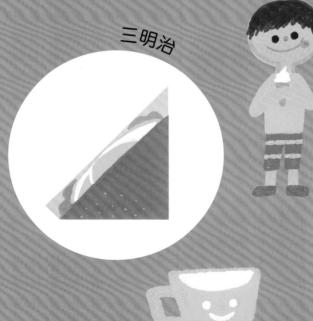

果汁
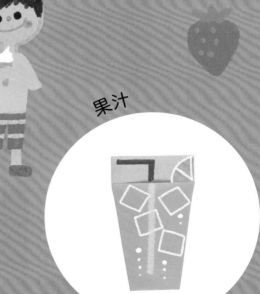

蛋糕 cake

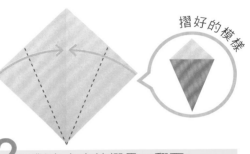

摺好的模樣

來摺摺看吧！

1 壓出摺痕。

2 對齊中央線摺疊，翻面。

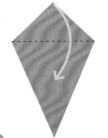

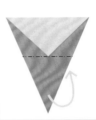

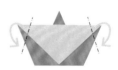

3 上面往下摺。

4 下面往上摺。

5 尖角往後摺。

來塗鴉吧！

水果蛋糕

排上好幾種水果。

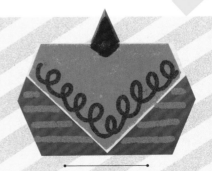

巧克力蛋糕

畫上條紋做為奶油夾層。

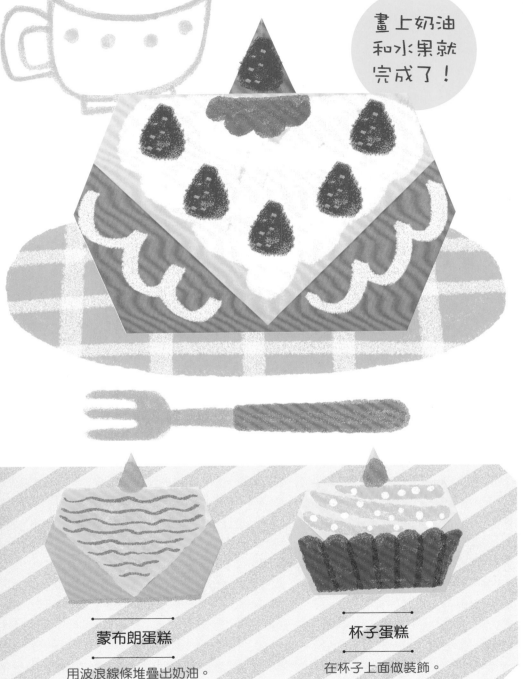

畫上奶油和水果就完成了！

長知識謎題

蒙布朗蛋糕和位在法國的什麼東西很相似？

①高山 ②河流 ③山谷

更多的秘密在→44頁

①…案答

蒙布朗蛋糕

用波浪線條堆疊出奶油。

杯子蛋糕

在杯子上面做裝飾。

31

霜淇淋 soft ice cream

來摺摺看吧！

摺好的模樣

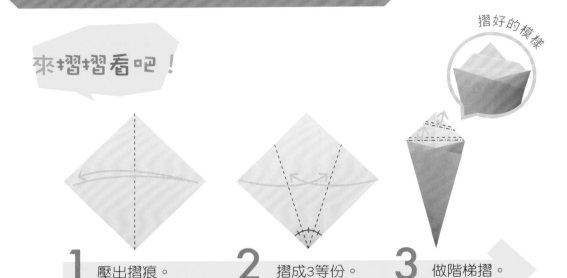

1 壓出摺痕。

2 摺成3等份。

3 做階梯摺。

來塗鴉吧！✏

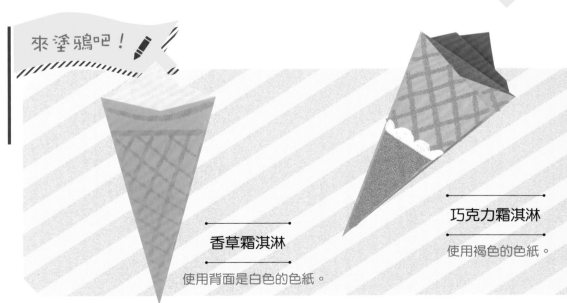

香草霜淇淋

使用背面是白色的色紙。

巧克力霜淇淋

使用褐色的色紙。

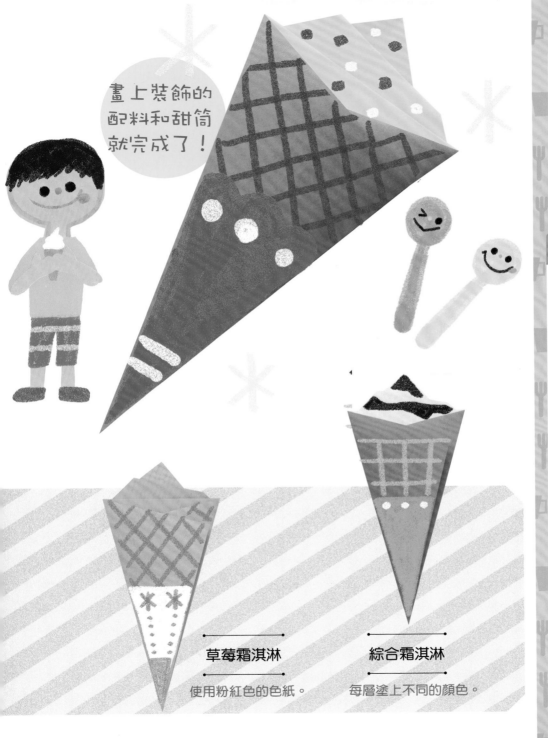

畫上裝飾的
配料和甜筒
就完成了！

長知識
謎題

製作霜淇淋的時候，為了讓食材變得柔軟需要混合什麼材料？

① 冰　② 砂糖　③ 空氣

© ⋯ 案答

草莓霜淇淋

使用粉紅色的色紙。

綜合霜淇淋

每層塗上不同的顏色。

33

food 布丁 custard pudding

來摺摺看吧！

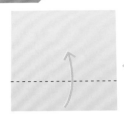

摺好的模樣

1 下面往上摺，翻面。

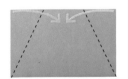

2 兩角對齊摺疊。

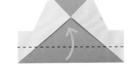

3 對摺。

4 尖角往上摺，翻面。

摺好的模樣

來塗鴉吧！

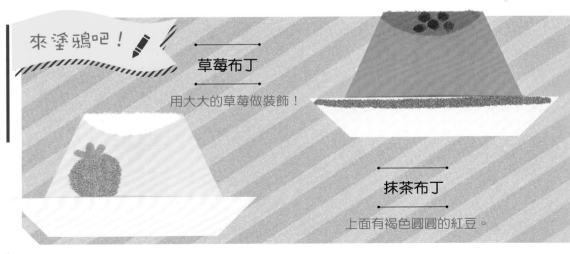

草莓布丁

用大大的草莓做裝飾！

抹茶布丁

上面有褐色圓圓的紅豆。

34

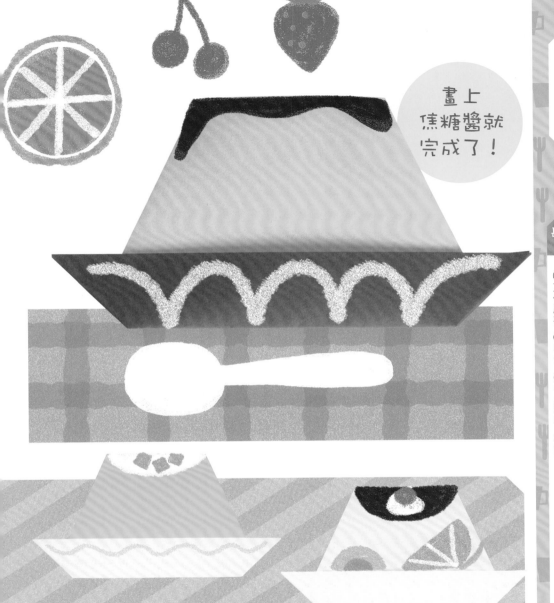

畫上
焦糖醬就
完成了！

食物・甜點

長知識
謎題

布丁的焦糖醬原本的作用是？

①方便脫模　②著色　③使原料容易凝固

①…案答

芒果布丁

上面有切成丁塊的芒果。

綜合水果布丁

裝飾上喜愛的水果。

35

果汁 Juice

來摺摺看吧！

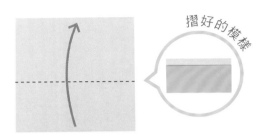

摺好的模樣

1 在中央線的稍下方處往上摺，翻面。

摺好的模樣

2 右邊往左摺。　**3** 左邊往右插入。　**4** 斜摺後翻面。

來塗鴉吧！

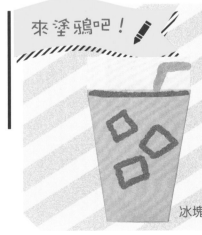

檸檬汁

畫上漂浮的檸檬片。

葡萄汁

冰塊也用紫色畫出葡萄口味。

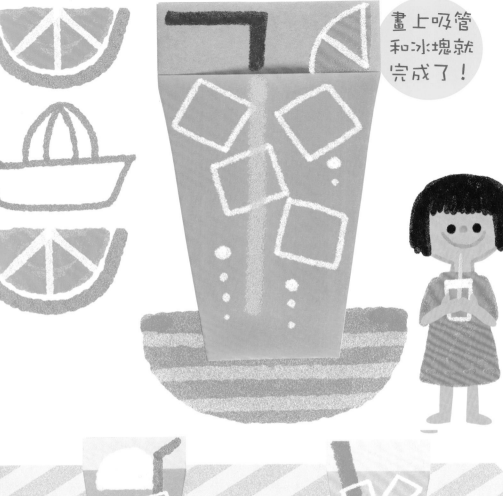

畫上吸管和冰塊就完成了！

長知識謎題

日本規定只有百分之百純果汁的果汁才可以使用的圖畫和照片是？

①水果的剖切口 ②喝果汁的人 ③倒入杯子的果汁

①：案答

冰淇淋汽水

加上冰淇淋！

珍珠奶茶

在杯底畫出圓圓的顆粒。

37

food 三明治 sandwich

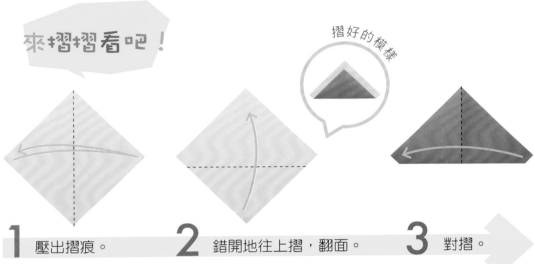

來摺摺看吧！

摺好的模樣

1 壓出摺痕。

2 錯開地往上摺，翻面。

3 對摺。

來塗鴉吧！

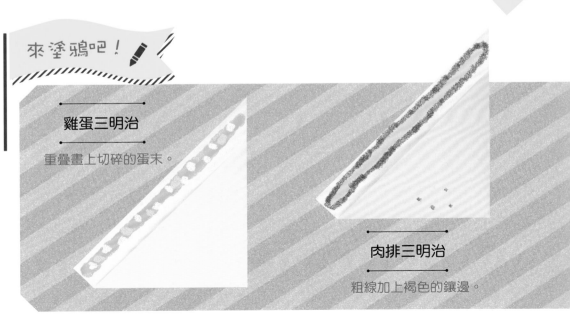

雞蛋三明治

重疊畫上切碎的蛋末。

肉排三明治

粗線加上褐色的鑲邊。

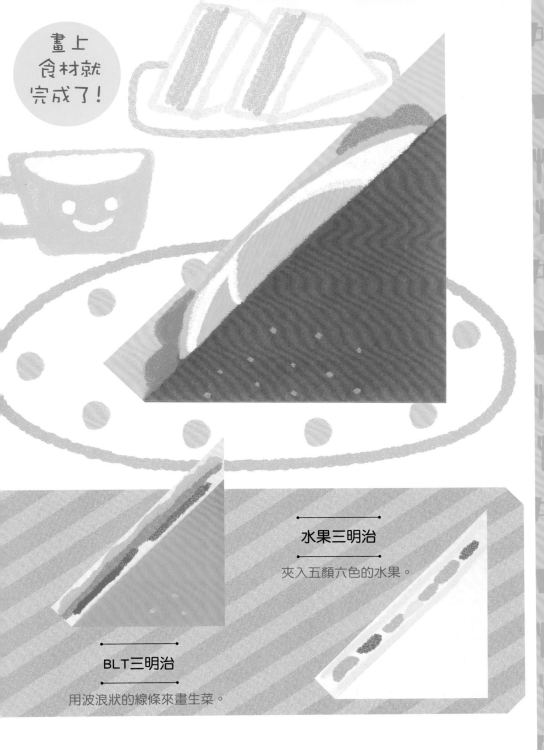

畫上
食材就
完成了！

長知識
謎題

「ＢＬＴ三明治」的Ｂ是培根，Ｌ是生菜，那麼Ｔ是什麼？

①鮪魚　②番茄　③起司

（答案：②……（ＴＯＭＡＴＯ）

水果三明治

夾入五顏六色的水果。

BLT三明治

用波浪狀的線條來畫生菜。

三角飯糰 rice ball

來摺摺看吧！

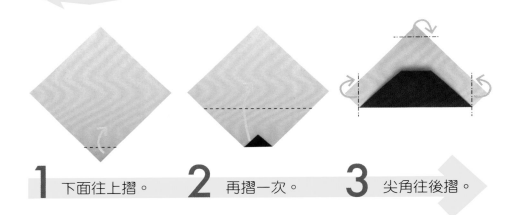

1 下面往上摺。

2 再摺一次。

3 尖角往後摺。

來塗鴉吧！ ✏️

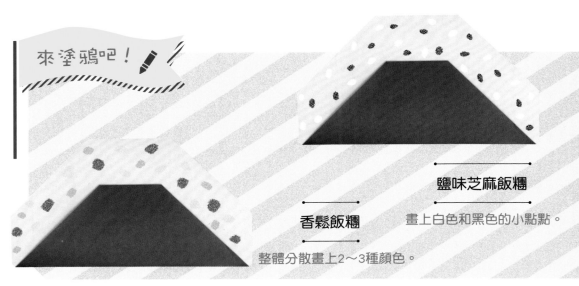

鹽味芝麻飯糰

畫上白色和黑色的小點點。

香鬆飯糰

整體分散畫上2～3種顏色。

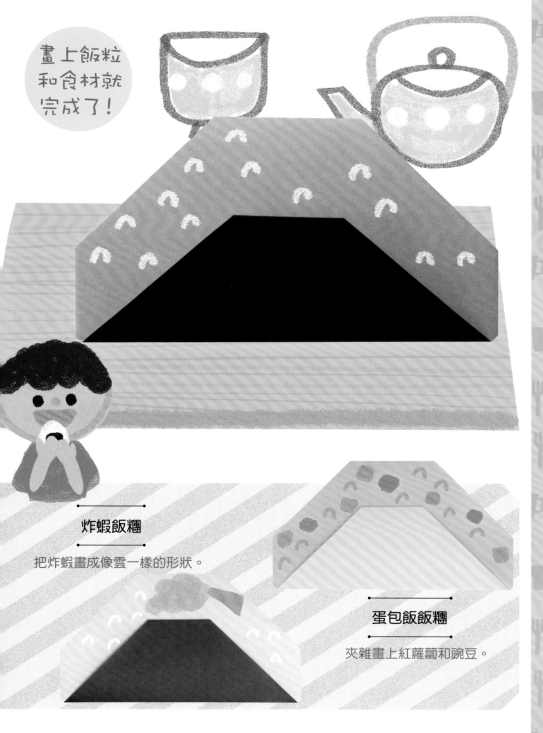

畫上飯粒
和食材就
完成了！

長知識
謎題

六月十八日是日本的「飯糰日」。在這一天，發現了日本最古老的什麼東西？
① 飯糰的照片 ② 飯糰的圖畫 ③ 飯糰的化石

③…案答

炸蝦飯糰

把炸蝦畫成像雲一樣的形狀。

蛋包飯飯糰

夾雜畫上紅蘿蔔和豌豆。

food
茶壺 pot

來塗鴉吧！✏️

小花圖案的茶壺

並排畫上3朵小花。

畫上提把和花紋！

來摺摺看吧！

1 對摺。

摺好的模樣

2 階梯摺。

3 左右往內摺。

4 左邊往回摺，翻面。

food 茶杯 cup

來摺摺看吧！

背面也相同。

1 對摺。

2 上面往下摺一點。

摺好的模樣

墊在茶杯下面的盤子叫什麼？

① 茶托　② 杯墊　③ 茶盤

3 尖角往下摺。

4 左右往內摺。

5 左邊往回摺，翻面。

來塗鴉吧！

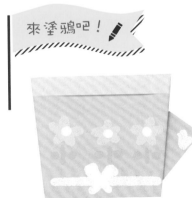

小花圖案的茶杯

和茶壺配成一組。

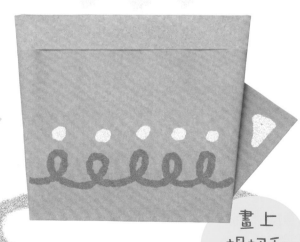

畫上提把和花紋吧！

① … 答解

43

蛋糕的秘密

生日時吃的草莓鮮奶油蛋糕。
來找出它美味的秘密吧！

鮮奶油

有從牛奶製成、味道濃郁的
「動物性鮮奶油」，和從植
物的脂肪成分製成、口味清
爽的「植物性鮮奶油」2種。

草莓

據說最好吃的時節是4月～5月
左右。有些店家為了取得味道
上的平衡，會特地挑選甜度較
低的酸味草莓來製作。

海綿蛋糕

叉子一插就能鬆軟切開的海
綿蛋糕。這是因為將蛋糊充
分打發，讓裡面含有空氣，
才能形成蓬鬆柔軟的口感。

手提包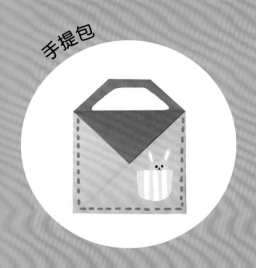

口紅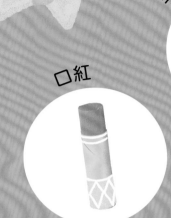

手錶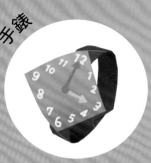

飾品・時尚用品

洋裝

領帶

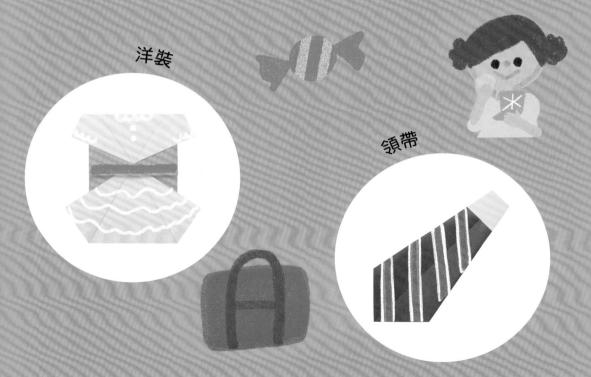

智慧型手機 smartphone

來摺摺看吧！

摺好的模樣

摺好的模樣

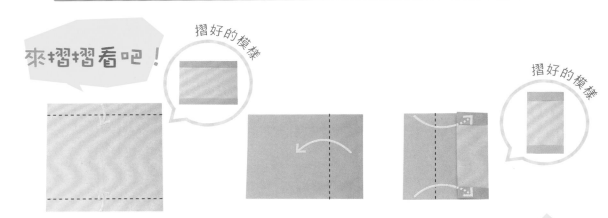

1 上下方往內摺，翻面。　**2** 右邊往左摺。　**3** 左邊往右插入，翻面。

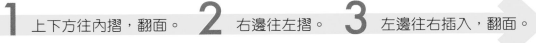

來塗鴉吧！

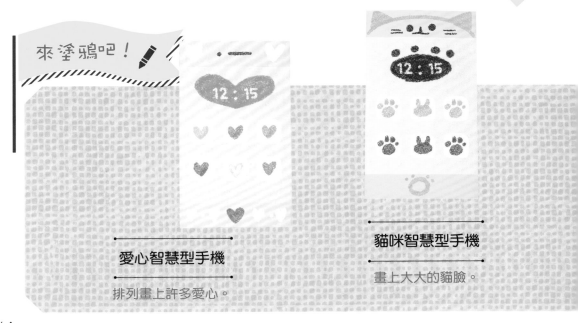

愛心智慧型手機

排列畫上許多愛心。

貓咪智慧型手機

畫上大大的貓臉。

畫上螢幕
畫面就
完成了！

在方形範圍中
畫上各種圖案，
做為App的圖示！

信件	電話	訊息
相機	遊戲	音樂
時鐘	備忘錄	日曆

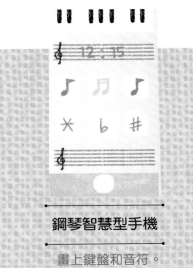

點心智慧型手機

把Home鍵畫成甜甜圈。

鋼琴智慧型手機

畫上鍵盤和音符。

長知識
謎題

螢幕畫面比智慧型手機還大，像板子一樣的電腦叫什麼？

① 平板電腦　② 鍵盤電腦　③ 迷你電腦

更多的秘密在↓72頁

①……答解

47

fashion

彩妝盒 compact

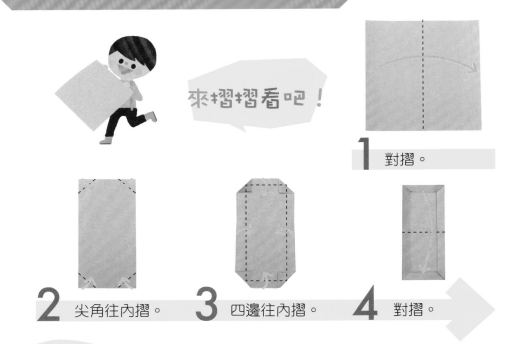

來摺摺看吧！

1 對摺。

2 尖角往內摺。

3 四邊往內摺。

4 對摺。

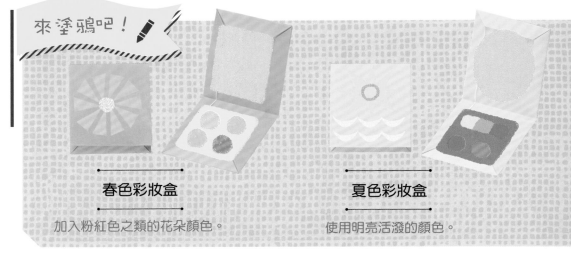

來塗鴉吧！

春色彩妝盒

加入粉紅色之類的花朵顏色。

夏色彩妝盒

使用明亮活潑的顏色。

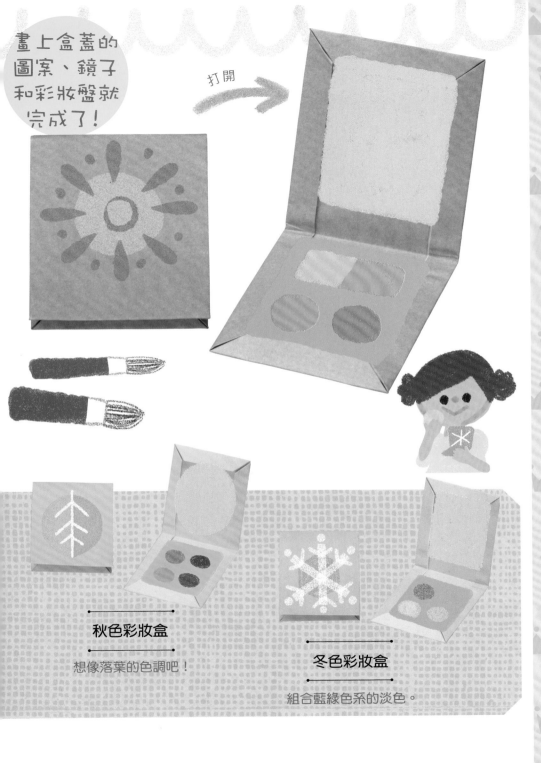

畫上盒蓋的圖案、鏡子和彩妝盤就完成了！

打開

長知識謎題

眼影是塗在臉上哪個部位的化妝品？

① 臉頰 ② 眼皮 ③ 睫毛

答案…②

秋色彩妝盒

想像落葉的色調吧！

冬色彩妝盒

組合藍綠色系的淡色。

口紅 lipstick

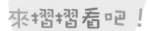
來摺摺看吧！

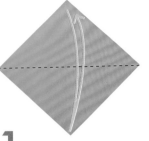

1 壓出摺痕。　　**2** 下面往上摺。

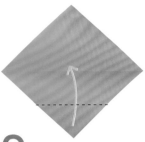

3 再摺一次。　　**4** 上面往後摺。　　**5** 從左邊開始捲起。

來塗鴉吧！

夏色口紅

用黃色和藍色的橫條紋畫出
夏天的感覺。

春色口紅

分散畫上花朵。

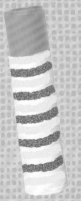

畫上圖案，最後用黏膠固定就完成了！

長知識謎題

意味著口紅的「rouge」是哪一種語言？

① 義大利語　② 西班牙語　③ 法語

答案：③

冬色口紅

隨意畫上雪花的結晶。

秋色口紅

畫成帶有葡萄香氣的口紅。

手提包 bag

來摺摺看吧！

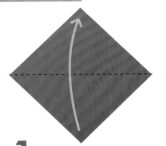

1 對摺。　　**2** 右邊往左摺。

3 左邊往右插入。　**4** 往下翻開1張。　**5** 尖角往後摺。

來塗鴉吧！ ✏️

花紋包

畫上許多小小的圖案。

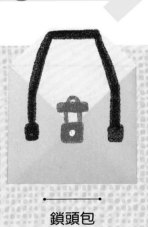

鎖頭包

袋蓋的末端垂掛著鎖頭。

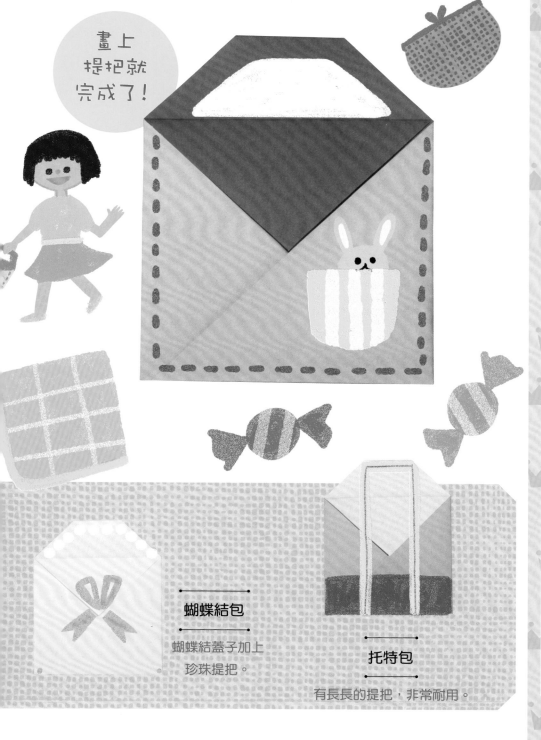

畫上提把就完成了!

長知識謎題

托特包原本是運送什麼用的袋子?

① 冰塊 ② 薪材 ③ 衣服

蝴蝶結包

蝴蝶結蓋子加上珍珠提把。

托特包

有長長的提把,非常耐用。

①⋯案答

手錶 watch

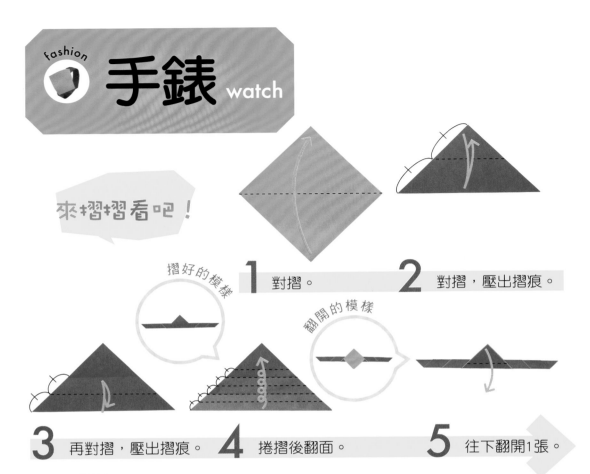

來摺摺看吧！

摺好的模樣

1 對摺。

2 對摺，壓出摺痕。

翻開的模樣

3 再對摺，壓出摺痕。

4 捲摺後翻面。

5 往下翻開1張。

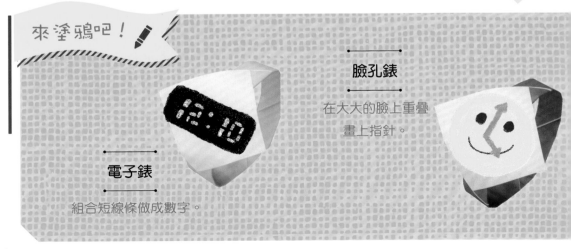

來塗鴉吧！

臉孔錶

在大大的臉上重疊
畫上指針。

電子錶

組合短線條做成數字。

54

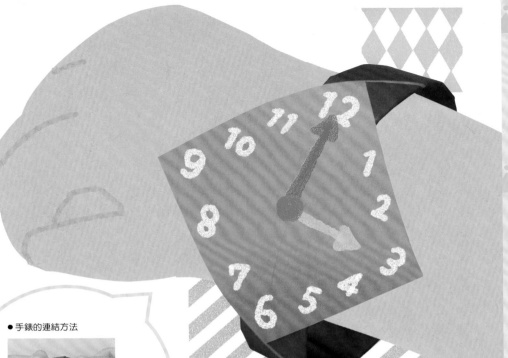

長知識
謎題

移動指針來顯示時間的手錶是「什麼型」？

① digital ② analog ③ clock

⑦…答解

● 手錶的連結方法

將一邊的末端插入另一邊的末端（內側也相同）。

畫上
錶面就
完成了！

飛機錶

在指針末端畫上飛機
和白雲。

蝴蝶結錶

在指針末端畫上蝴蝶結。

手環 bracelet

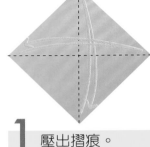

1 壓出摺痕。

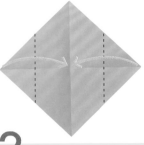

2 對齊中心點摺疊。

摺好的模樣

3 壓出摺痕後打開。

4 從右邊開始交替摺疊。

5 左邊也相同。

來塗鴉吧！

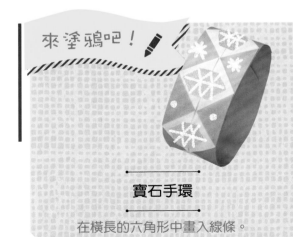

寶石手環

在橫長的六角形中畫入線條。

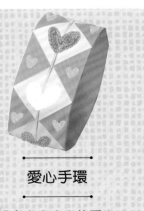

愛心手環

組合大大小小的愛心。

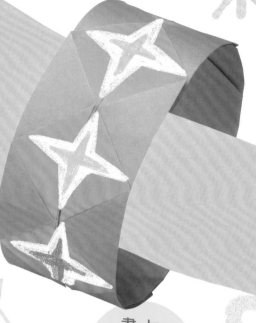

長知識
謎題

戴在腳踝的裝飾品稱為什麼？

① raclette　② anklet　③ ferret

● 手環的連結方法

從外側將一邊的末端
插入另一邊的末端。

畫上
裝飾就
完成了！

② … 案答

花朵手環

在花朵中間加入小草。

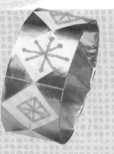

金色手環

使用金色的色紙做出華麗感。

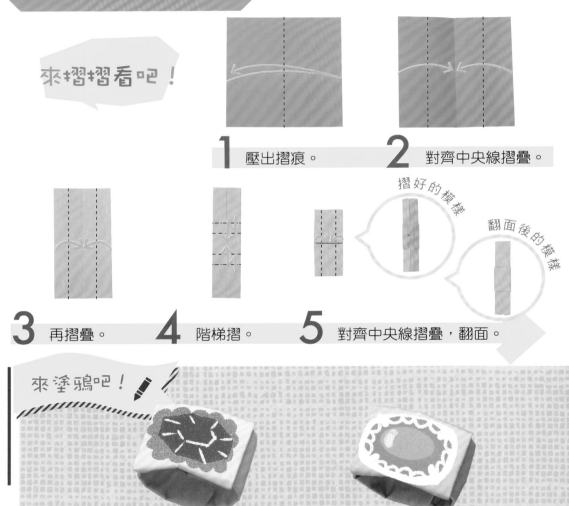

戒指 ring

來摺摺看吧！

1 壓出摺痕。

2 對齊中央線摺疊。

3 再摺疊。

4 階梯摺。

5 對齊中央線摺疊，翻面。

摺好的模樣

翻面後的模樣

來塗鴉吧！

紅寶石戒指

畫上稜角形的紅色或粉紅色。

翡翠戒指

畫上橢圓形的綠色。

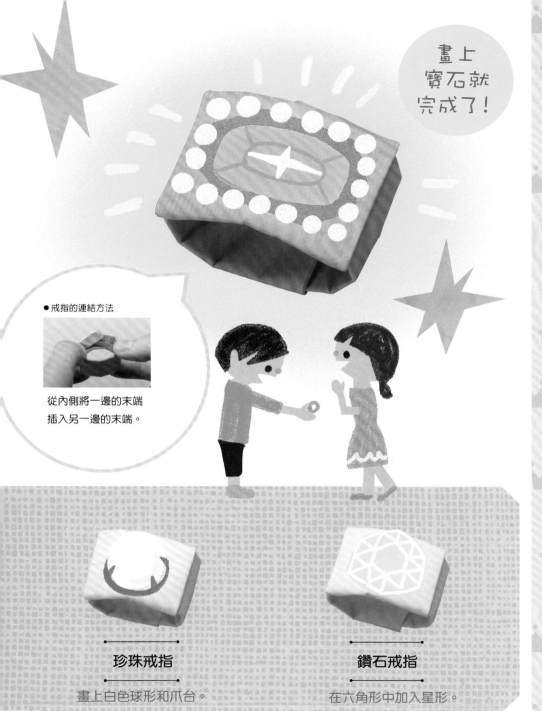

畫上寶石就完成了！

● 戒指的連結方法

從內側將一邊的末端插入另一邊的末端。

長知識謎題

尾戒是戴在哪根手指上的戒指？

① 中指 ② 無名指 ③ 小指

答案…③

珍珠戒指

畫上白色球形和爪台。

鑽石戒指

在六角形中加入星形。

59

王冠 crown

來摺摺看吧！

摺好的模樣

1 對摺。

2 斜摺後翻面。

摺好的模樣

插入的模樣

3 露出尖角，改變方向。

4 插入後翻面。

5 背面也要插入。

來塗鴉吧！ ✏

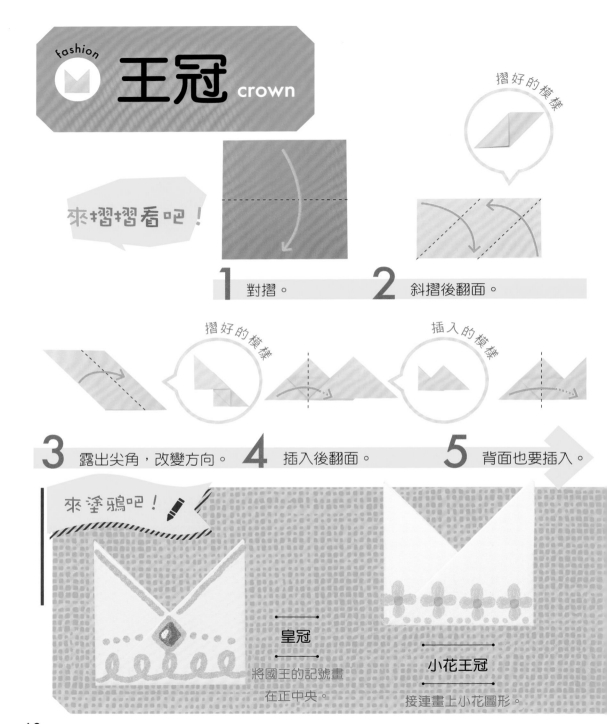

皇冠

將國王的記號畫
在正中央。

小花王冠

接連畫上小花圖形。

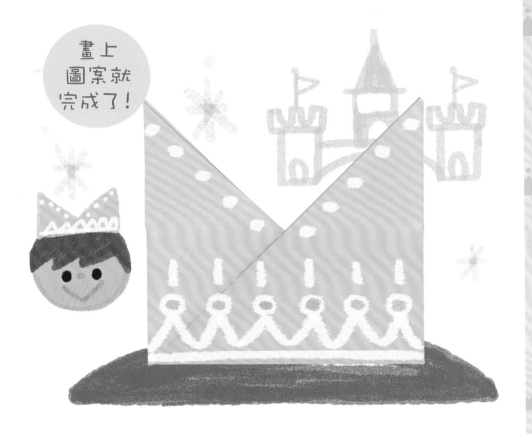

畫上圖案就完成了！

長知識謎題

皇冠的鋸齒是在表現什麼東西？

①植物的荊棘 ②太陽 ③獅子的鬃毛

寶石王冠

組合菱形和圓形。

十字架王冠

邊端畫出鋸齒狀。

答案…②

61

緞帶 ribbon

來摺摺看吧！

插入的模樣

1 壓出摺痕。　　**2** 對齊中央線摺疊。

3 再摺疊。　　**4** 階梯摺。　　**5** 斜向打開後翻面。

來塗鴉吧！

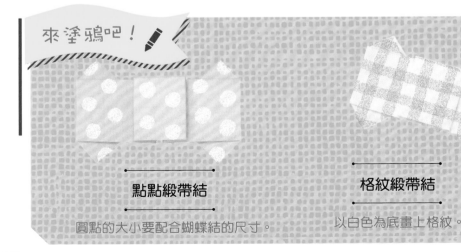

點點緞帶結

圓點的大小要配合蝴蝶結的尺寸。

格紋緞帶結

以白色為底畫上格紋。

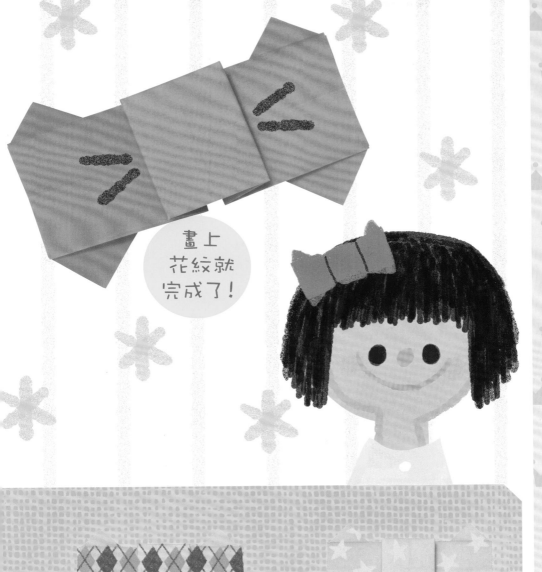

畫上
花紋就
完成了！

長知識謎題

下列哪一個和緞帶結的結形不一樣？

① 蝴蝶結 ② 死結 ③ 花結

菱格紋緞帶結

在菱形之上加入斜線。

星星緞帶結

隨處畫上星星。

答案…②

63

襯衫 shirt

來摺摺看吧！

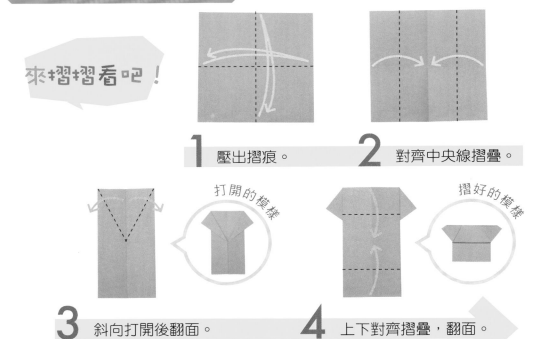

1 壓出摺痕。

2 對齊中央線摺疊。

打開的模樣

摺好的模樣

3 斜向打開後翻面。

4 上下對齊摺疊，翻面。

來塗鴉吧！

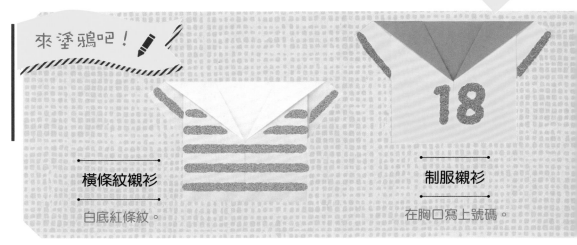

橫條紋襯衫

白底紅條紋。

制服襯衫

在胸口寫上號碼。

畫上鈕扣和口袋就完成了！

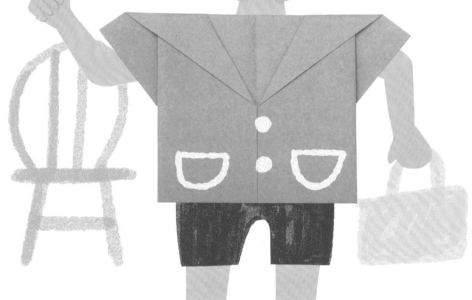

長知識謎題

最先穿著水手服的是從事什麼工作的人？

①船員 ②電車駕駛 ③飛機的飛行員

答案：①

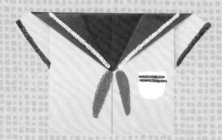

水手襯衫

在深藍色的領口綁上領巾。

夏威夷花襯衫

隨處畫上扶桑花的花朵。

65

fashion

洋裝 dress

來摺摺看吧！

1 壓出摺痕。

2 對齊中央線摺疊。

3 斜向打開。

4 階梯摺。

5 上面往後摺。

來塗鴉吧！ ✏️

點點洋裝

在裙子上畫出
圓點圖案。

海軍洋裝

在領子和裙襬處加入2條藍線。

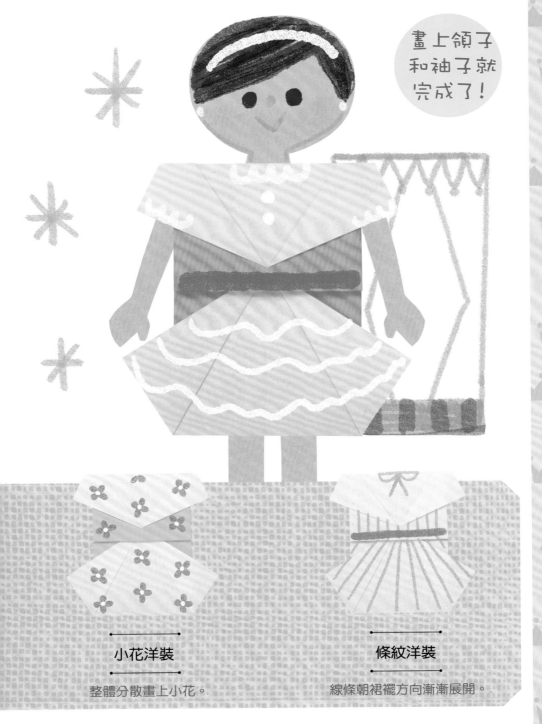

畫上領子和袖子就完成了！

長知識謎題

英語的「one piece」是什麼意思？
① 蓬鬆的 ②上下相連的 ③長裙的

②…案答

小花洋裝

整體分散畫上小花。

條紋洋裝

線條朝裙襬方向漸漸展開。

67

領帶 necktie

來摺摺看吧!

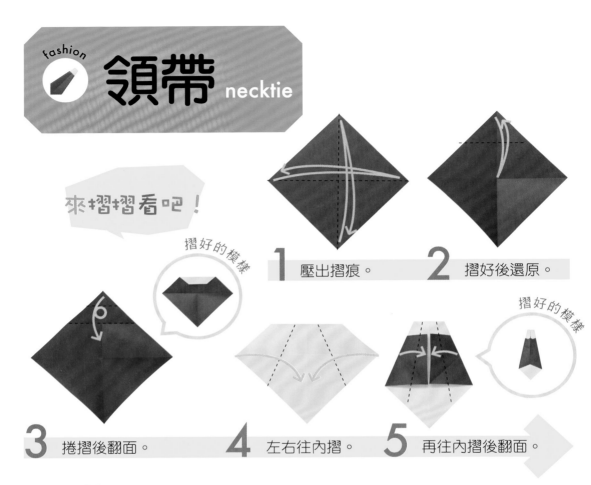

摺好的模樣

1 壓出摺痕。

2 摺好後還原。

3 捲摺後翻面。

4 左右往內摺。

5 再往內摺後翻面。

摺好的模樣

來塗鴉吧! ✏

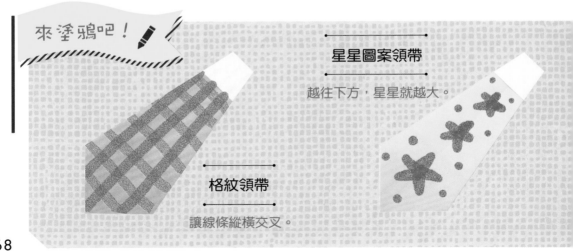

星星圖案領帶

越往下方,星星就越大。

格紋領帶

讓線條縱橫交叉。

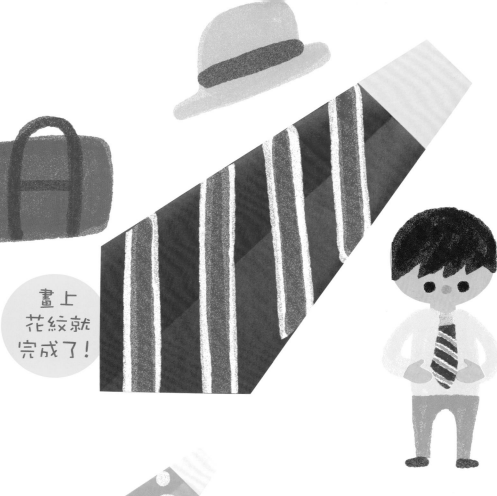

長知識
謎題

蝴蝶領結的另一個稱法是？

① ribbon necktie ② bow tie ③ square tie

畫上
花紋就
完成了！

② ⋯ 案答

圓點領帶

隨意畫上各種不同大小的圓點。

豹紋領帶

在凹凸不均的橢圓形上加入褐色的鑲邊。

69

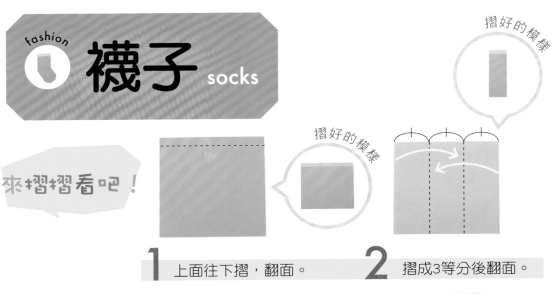

fashion 襪子 socks

來摺摺看吧！

摺好的模樣

摺好的模樣

1 上面往下摺，翻面。

2 摺成3等分後翻面。

3 對摺。

4 往下斜摺。

5 尖角往後摺。

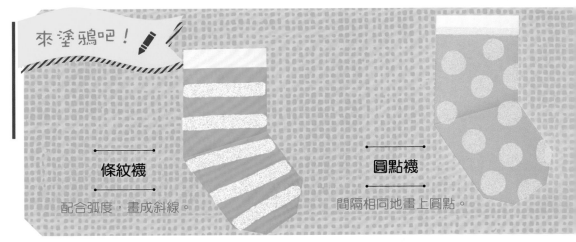

來塗鴉吧！

條紋襪

配合弧度，畫成斜線。

圓點襪

間隔相同地畫上圓點。

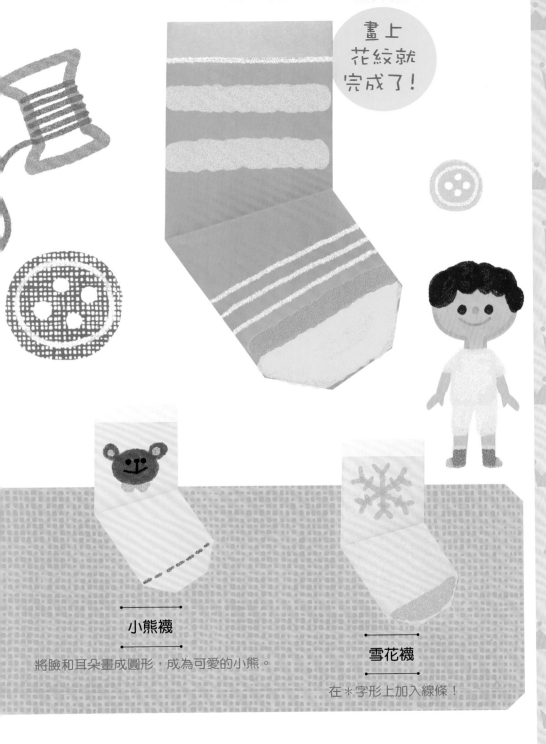

畫上
花紋就
完成了！

長知識
謎題

「overknee socks」這種襪子，長度會到達腳的哪個部位上？

① 腳踝　② 膝蓋　③ 大腿

⑦…案答

小熊襪

將臉和耳朵畫成圓形，成為可愛的小熊。

雪花襪

在＊字形上加入線條！

知道的話能讓
塗鴉變得更快樂！

智慧型手機的秘密

信件、電話、音樂等，可以做各種事情的智慧型手機。
是以什麼樣的構造來運作的呢？

照相機

附有自動對焦功能。只要使
用閃光燈，在黑暗的地方也
能照相哦！

APP

將遊戲或占卜等喜歡的東西
下載下來，圖示就會顯示在
手機螢幕上。

觸控面板

螢幕表面覆蓋著靜電，只要
手指一碰觸到靜電，面板就
會有反應。

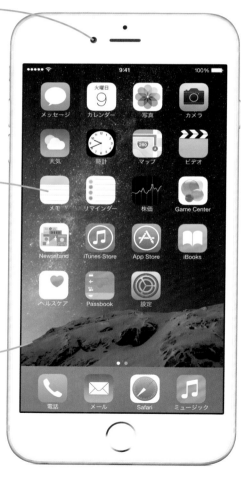

汽車

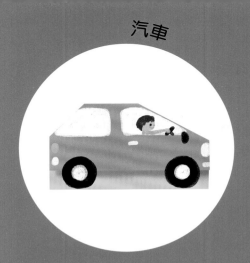

商店

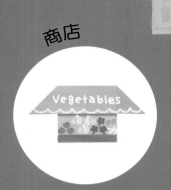

交通工具・城鎮

房子

帆船

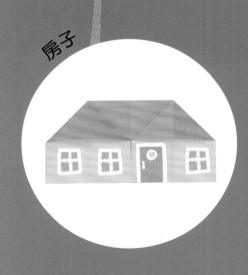

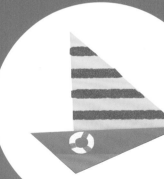

熱氣球

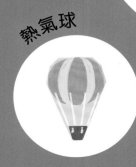

汽車 car

來摺摺看吧！

1 在中央線的稍上方處往下摺。

2 兩角往後摺。

來塗鴉吧！

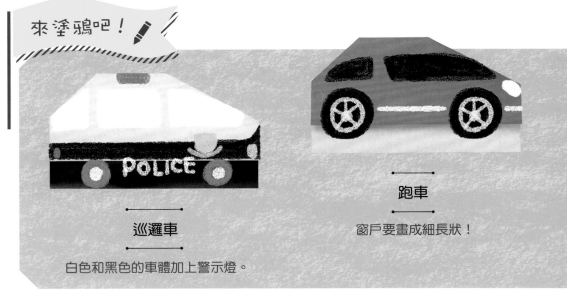

巡邏車

白色和黑色的車體加上警示燈。

跑車

窗戶要畫成細長狀！

74

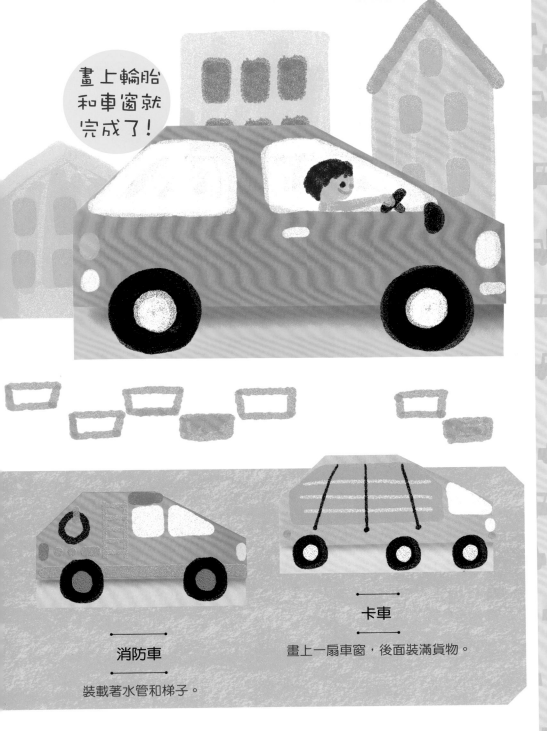

畫上輪胎和車窗就完成了！

長知識謎題

巡邏車的「巡邏」是哪個英文字？

① patrol ② partner ③ pilot

①…案答

消防車

裝載著水管和梯子。

卡車

畫上一扇車窗，後面裝滿貨物。

熱氣球 balloon

來摺摺看吧！

1 壓出摺痕。

2 對齊中央線摺疊。

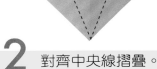

摺好的模樣

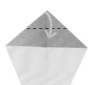

3 上面往下摺。

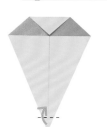

4 下面往上摺。

5 左右角稍微往內摺，翻面。

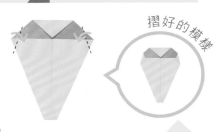

來塗鴉吧！

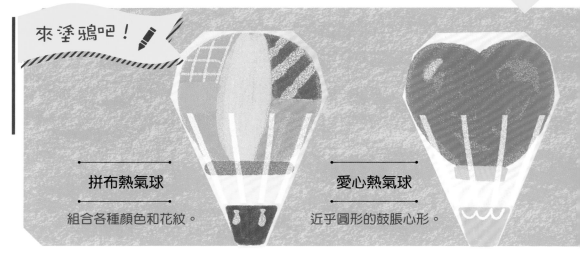

拼布熱氣球

組合各種顏色和花紋。

愛心熱氣球

近乎圓形的鼓脹心形。

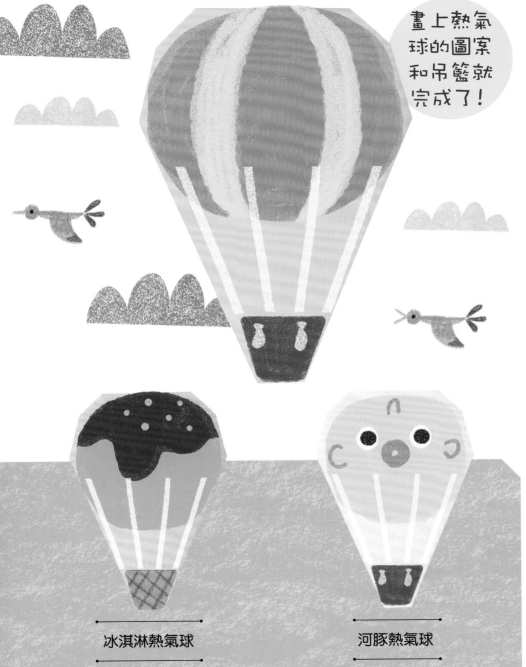

畫上熱氣球的圖案和吊籃就完成了！

長知識謎題

我們要對熱氣球裡的空氣做什麼事，才能讓它飄浮在空中？

① 加熱　② 冷卻　③ 增加

更多的秘密在→84頁

①：答案

冰淇淋熱氣球

在吊籃上畫出甜筒的紋路。

河豚熱氣球

圓圓的櫻桃小嘴是重點！

77

新幹線 the bullet train

第2車廂只摺到4為止。

來塗鴉吧！

畫上車窗和車門！

●───────●
新幹線2
●───────●
使用紅色的色紙。

來摺摺看吧！

摺好的模樣

1 壓出摺痕。　**2** 上面往下摺，翻面。

3 下面往上摺。　**4** 再往上摺。　**5** 依序將角往後摺。

78

帆船 yacht

town

來摺摺看吧！

1 對摺。

2 向外翻摺。

長知識
謎題

帆船主要是利用什麼力量前進的？

① 電力 ② 水力 ③ 風力

答案：③

來塗鴉吧！

海盜船

畫上船錨和骷髏頭的標誌。

船帆也畫上花紋吧！

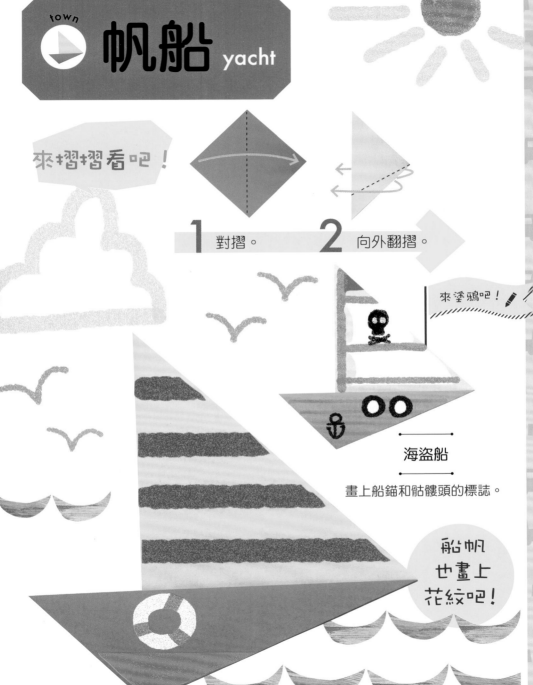

房子 house

來摺摺看吧！

1 對摺。

2 壓出摺痕。

3 尖角壓出摺痕。

4 打開壓平。

來塗鴉吧！

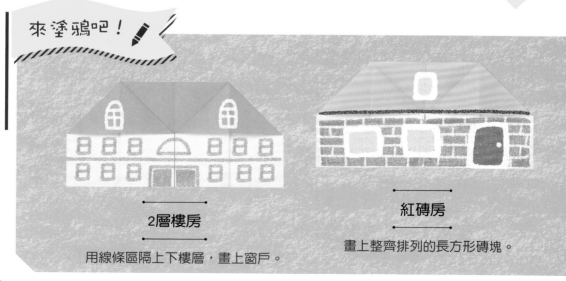

2層樓房
用線條區隔上下樓層，畫上窗戶。

紅磚房
畫上整齊排列的長方形磚塊。

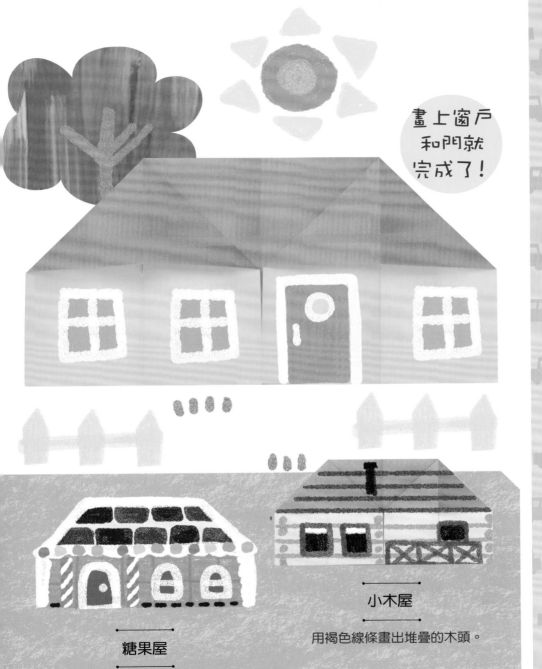

畫上窗戶
和門就
完成了！

小木屋

用褐色線條畫出堆疊的木頭。

糖果屋

用喜愛的糖果餅乾來裝飾屋子吧！

長知識
謎題

小木屋的英文是「Log house」，「log」是什麼意思？

①山 ②森林 ③圓木

答案…③

town 商店 shop

摺好的模樣

來摺摺看吧！

1 壓出摺痕。

2 上面往下摺，翻面。

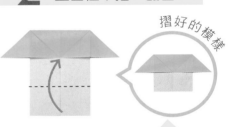
摺好的模樣

3 對齊中央線摺疊。

4 打開壓平。

5 下面往上摺，翻面。

來塗鴉吧！

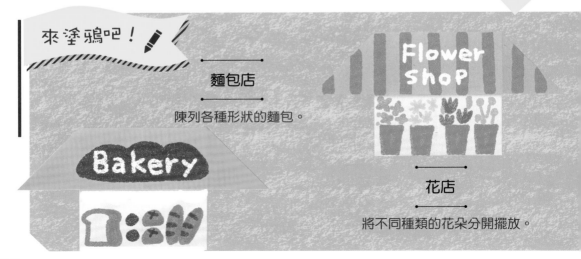

麵包店

陳列各種形狀的麵包。

Flower Shop

花店

將不同種類的花朵分開擺放。

畫上招牌和商品就完成了！

Vegetables

蛋糕店

將蛋糕裝飾在台架上吧！

魚鋪

招牌畫上魚的形狀。

83

知道的話能讓
塗鴉變得更快樂！

熱氣球的秘密

在空中輕輕飄浮的熱氣球。
為什麼它能夠飄浮在空中呢？

氣球

用質輕又牢固的布所製成。
靠近燃燒器的部分使用的是
不易燃燒的材質。

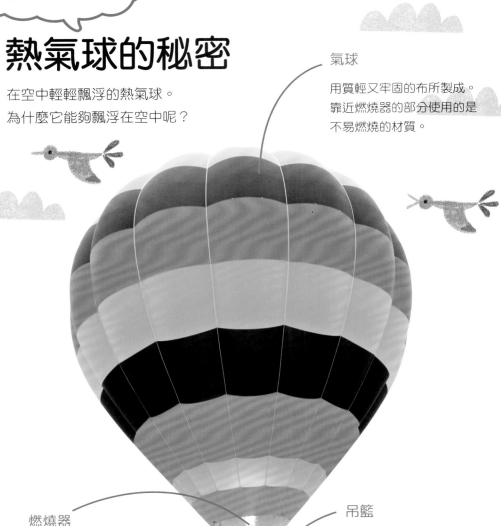

燃燒器

以強大的火力來加熱，讓氣
球內的空氣變得比周圍的空
氣輕，藉以形成浮力。

吊籃

使用又輕又強韌的「藤」類
植物編製而成。網眼可以緩
和落地時的衝擊。

蘑菇

大自然

花朵

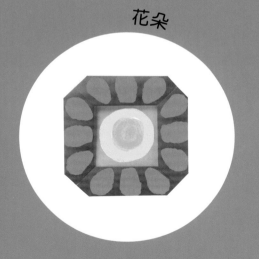

樹木

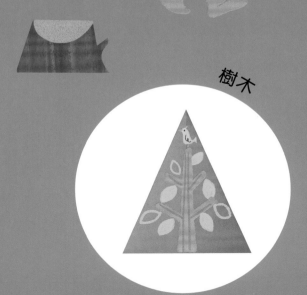

花朵 flower

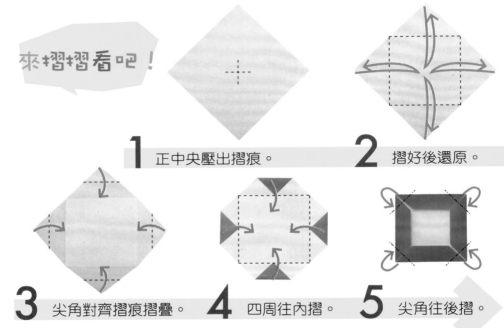

來摺摺看吧！

1 正中央壓出摺痕。

2 摺好後還原。

3 尖角對齊摺痕摺疊。

4 四周往內摺。

5 尖角往後摺。

來塗鴉吧！

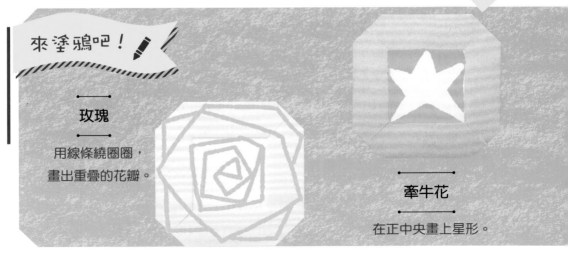

玫瑰

用線條繞圈圈，
畫出重疊的花瓣。

牽牛花

在正中央畫上星形。

畫上
花瓣就
完成了！

長知識
謎題

哪一個是牽牛花的同類？

①牽羊花 ②旋花 ③葫蘆花

向日葵

種子的部分畫成細網狀。

康乃馨

花瓣的外側畫成鋸齒狀。

答案…②

87

樹木 tree

來摺摺看吧！

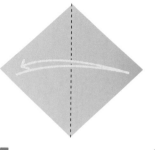

1 壓出摺痕。

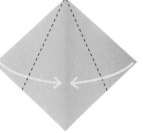

2 對齊中央線摺疊。

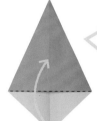

摺好的模樣

3 下面往上摺，翻面。

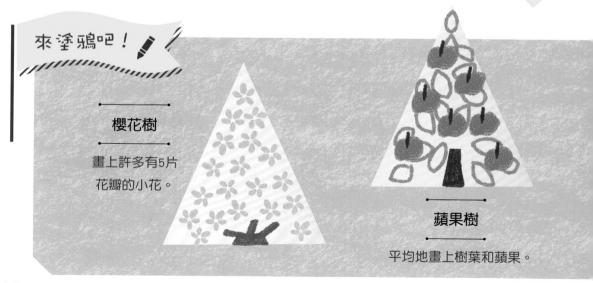

來塗鴉吧！

櫻花樹

畫上許多有5片花瓣的小花。

蘋果樹

平均地畫上樹葉和蘋果。

88

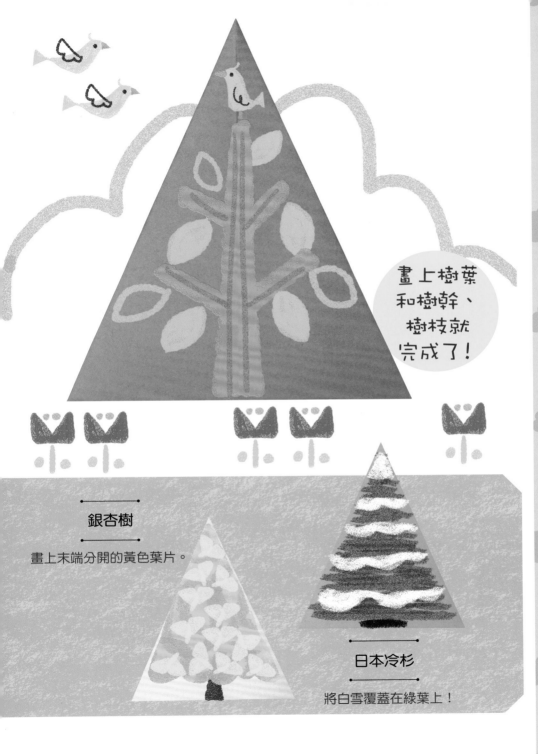

畫上樹葉和樹幹、樹枝就完成了！

長知識謎題

想要知道樹木的年齡，應該要調查哪裡？
①樹葉的數目 ②樹枝的數目 ③年輪的數目

答案：③

銀杏樹

畫上末端分開的黃色葉片。

日本冷杉

將白雪覆蓋在綠葉上！

89

蘑菇 mushroom

來摺摺看吧！

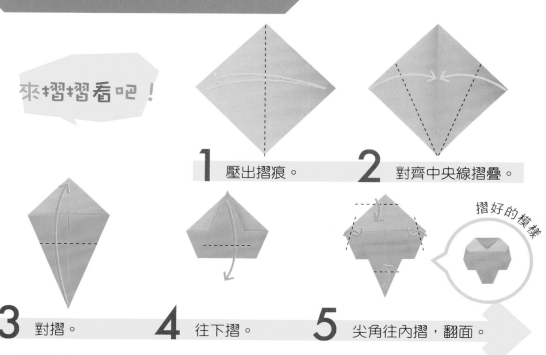

1 壓出摺痕。

2 對齊中央線摺疊。

3 對摺。

4 往下摺。

5 尖角往內摺，翻面。

摺好的模樣

來塗鴉吧！

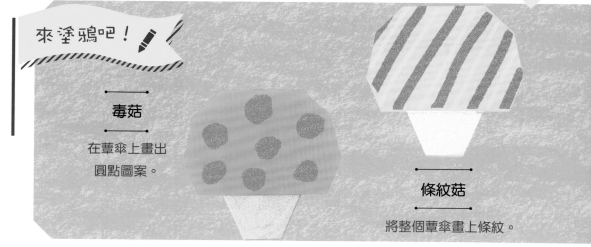

毒菇

在蕈傘上畫出圓點圖案。

條紋菇

將整個蕈傘畫上條紋。

在蕈傘上畫出花紋就完成了！

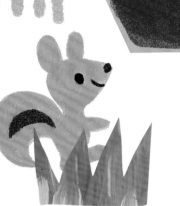

長知識謎題

蕈菇是什麼的同類？

① 樹木　② 海草　③ 菌類

更多的秘密在 ↓ 92 頁

答案…③

臉孔菇

在菇柄的部分畫上臉孔。

蘑菇屋

畫上門和窗戶、煙囪。

知道的話能讓
塗鴉變得更快樂！

蘑菇的秘密

屬於菌類的蘑菇。
來看看它的特徵吧！

蕈傘

隨著成長會打開或是變
平。能保護蕈褶避免被
雨淋濕。

蕈褶

製造用來留下後代的「孢
子」的地方。「孢子」會
隨風飄送，如果大量聚集
就會長成蕈菇。

蕈柄

支撐蕈傘，將其高高舉起。
有些種類的蕈柄會彎曲，粗
細也不相同。

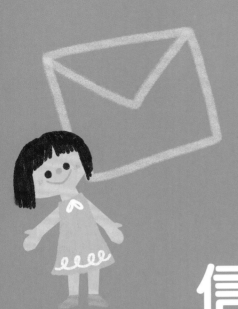

卡片

信件

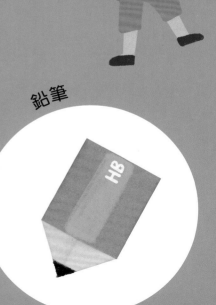

愛心

鉛筆

鉛筆 pencil

來摺摺看吧！

1 壓出摺痕。

2 上下往內摺，翻面。

摺好的模樣

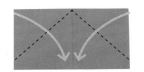

3 兩角對齊摺疊。

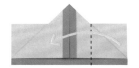

4 右邊往左摺。

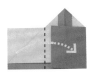

5 左邊往右插入後翻面。

摺好的模樣

來塗鴉吧！

姓名鉛筆

直接寫上名字！

彩虹鉛筆

筆芯部分也是彩虹色。

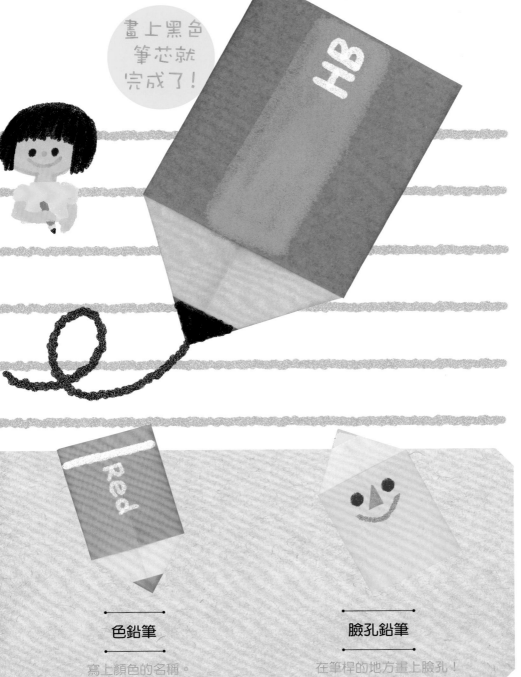

畫上黑色
筆芯就
完成了！

HB

長知識
謎題

鉛筆芯是在石墨中混合什麼而成的？

① 黏土 ② 蠟 ③ 糨糊

更多的秘密在→102頁

① ：案答

色鉛筆

寫上顏色的名稱。

臉孔鉛筆

在筆桿的地方畫上臉孔！

Red

95

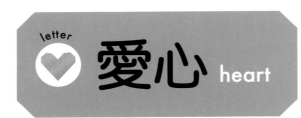

letter 愛心 heart

來摺摺看吧！

摺好的模樣

1 對摺。

2 斜摺後改變方向。

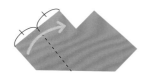

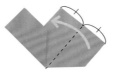

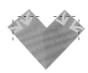

摺好的模樣

3 左邊對摺。

4 右邊也對摺。

5 尖角往內摺，翻面。

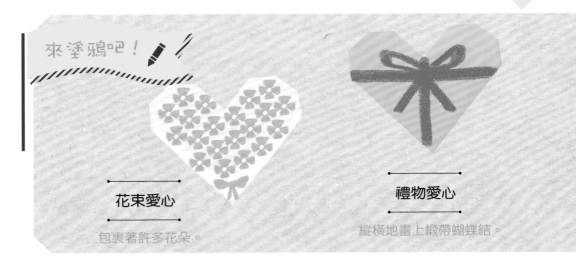

來塗鴉吧！

花束愛心

包裹著許多花朵。

禮物愛心

縱橫地畫上緞帶蝴蝶結。

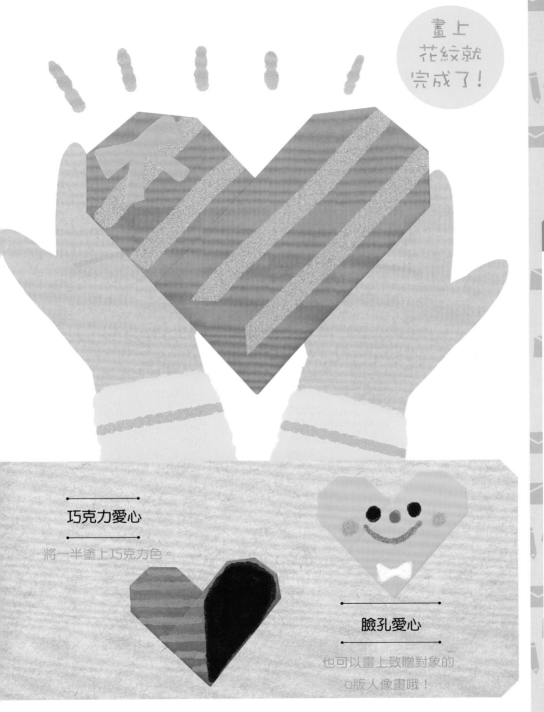

畫上
花紋就
完成了！

長知識
謎題

一般認為心形記號是用來象徵什麼東西的形狀？

①手　②心臟　③嘴巴

解答：②

巧克力愛心

將一半塗上巧克力色。

臉孔愛心

也可以畫上致贈對象的
Q版人像畫哦！

letter 卡片 card

來摺摺看吧！

②
①
摺好的模樣

1 依序摺好後翻面。

2 下面往上摺。

插入的模樣

3 上面往下插入後翻面。

4 右邊往左摺。

5 左邊往右插入。

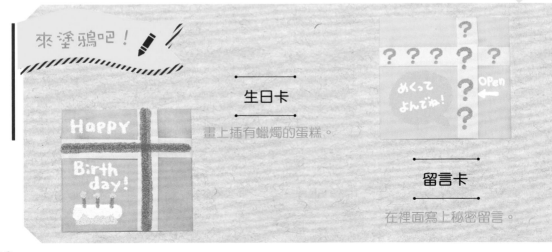
來塗鴉吧！

生日卡

畫上插有蠟燭的蛋糕。

留言卡

在裡面寫上秘密留言。

Thank you!

畫上緞帶和文字就完成了!

信件

長知識謎題

祝賀時致贈的卡片是什麼卡?

① greeting card ② cash card ③ credit card

①：案答

情人卡

隨處畫上粉紅色或紅色的愛心。

Merry christmas

聖誕卡

畫上聖誕老公公的臉孔。

letter 信封 envelope

來摺摺看吧！

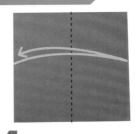

1 壓出摺痕。

2 對齊中央線摺疊。

3 尖角往內摺。

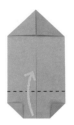

4 下面往上摺。

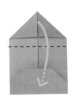

5 上面往下插入。

來塗鴉吧！

情書
用愛心封緘。

Love

りこより

音符信封
隨處畫上五顏六色的音符。

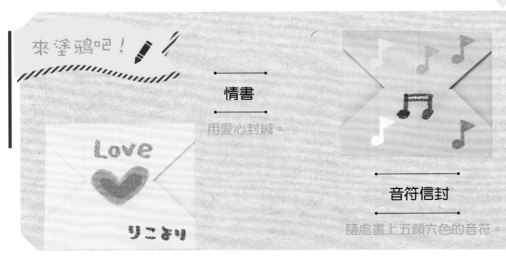

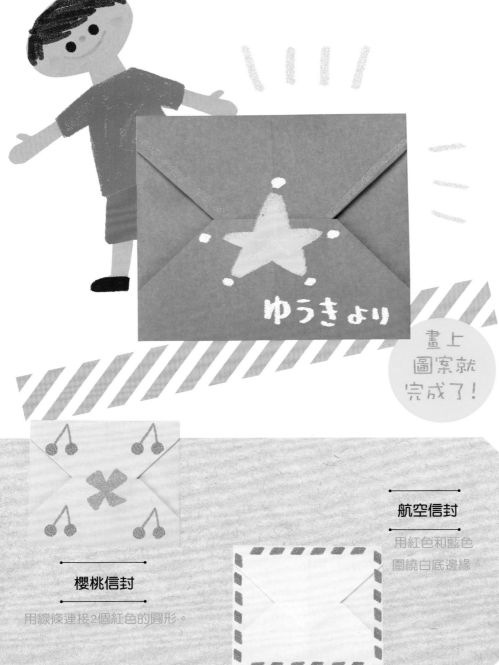

ゆうきより

畫上圖案就完成了！

航空信封

用紅色和藍色圍繞白底邊緣。

櫻桃信封

用線條連接2個紅色的圓形。

知道的話能讓
塗鴉變得更快樂！

鉛筆的秘密

寫字或畫圖時使用的鉛筆。
你知道為什麼它們大多是六角形的嗎？

筆桿

用拇指、食指、中指3根手
指握住時，為了方便握緊、
避免輕易滾動，大多會做成
六角形。

記號

標示筆芯的濃淡。H是表
示硬度的「Hard」的第一
個字母，B是表示黑色的
「Black」的第一個字母。
前面的數字越大，顏色就
越深。

↑ 濃
4B
3B
2B
B
HB
↓ 淡

筆芯

將石墨混合黏土後燒硬而成。
石墨的比例越多就越軟，黏土
的比例越多則越硬。

南瓜

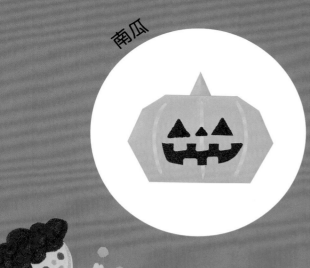

節慶活動

鬼怪

鯉魚旗

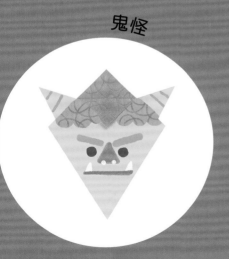

達摩娃娃 Dharma doll

來摺摺看吧！

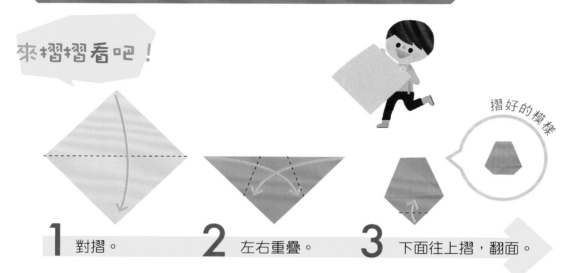

摺好的模樣

1 對摺。

2 左右重疊。

3 下面往上摺，翻面。

來塗鴉吧！

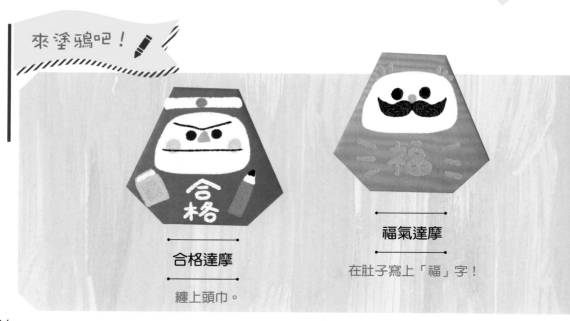

合格達摩

纏上頭巾。

福氣達摩

在肚子寫上「福」字！

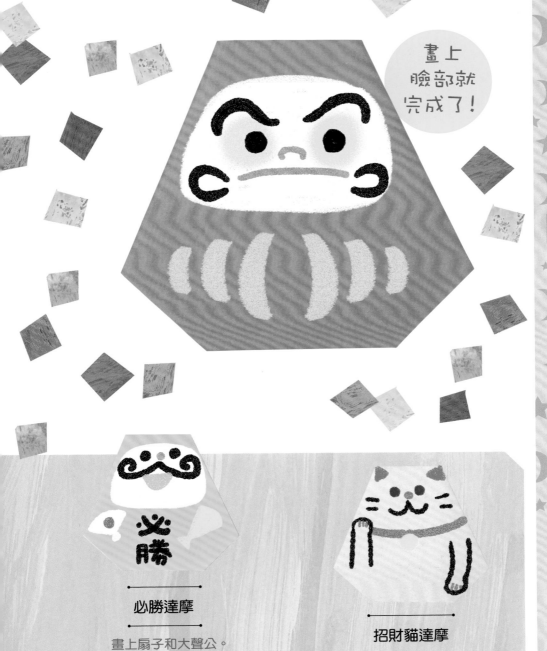

畫上
臉部就
完成了！

必勝達摩

畫上扇子和大聲公。

招財貓達摩

使用白色的色紙。

長知識
謎題

在新年等時畫上達摩娃娃的眼睛是為了什麼？

①占卜 ②祈願 ③遊戲

②：案答

來摺摺看吧！

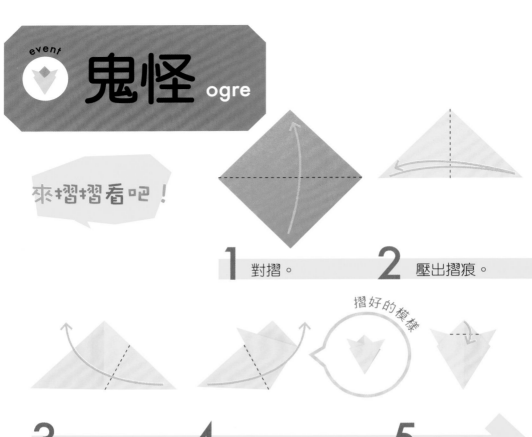

1 對摺。　　**2** 壓出摺痕。

摺好的模樣

3 右邊往左斜摺。　**4** 左邊往右斜摺，翻面。　**5** 往下翻摺1張。

來塗鴉吧！

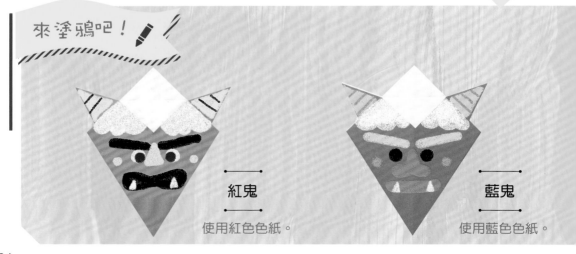

紅鬼

使用紅色色紙。

藍鬼

使用藍色色紙。

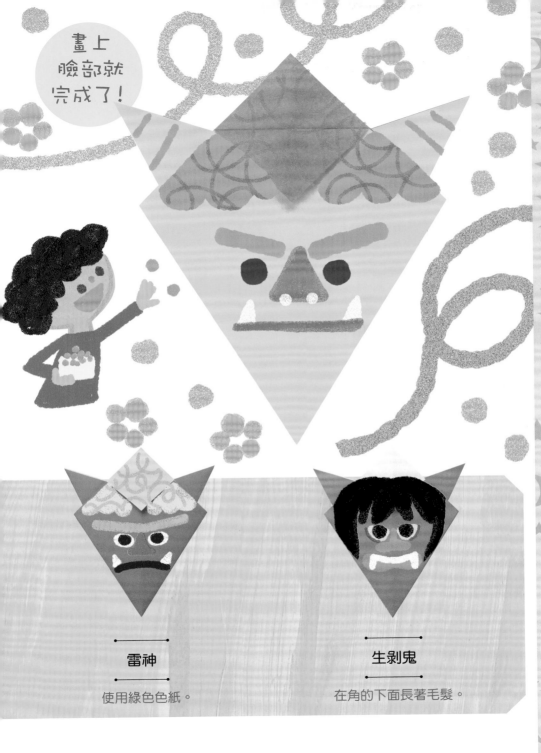

畫上臉部就完成了！

長知識謎題

日本每年二月三日的節分，在古代曆書上剛好是哪個季節開始的前一天？

① 春季　② 秋季　③ 冬季

①…案答

雷神

使用綠色色紙。

生剝鬼

在角的下面長著毛髮。

107

 event

雛偶娃娃 doll

來摺摺看吧！

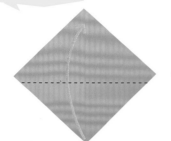 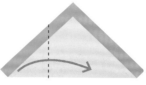 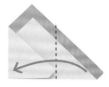

1 錯開地往上摺。　**2** 左邊往右摺。　**3** 右邊往左重疊。

來塗鴉吧！ ✏

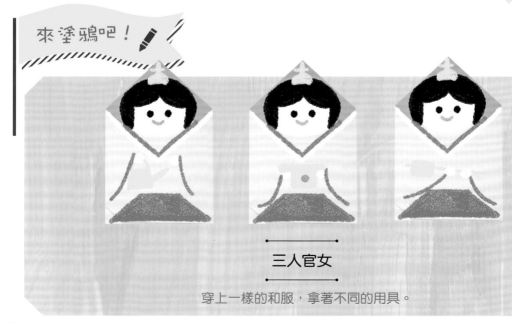

———— 三人官女 ————

穿上一樣的和服，拿著不同的用具。

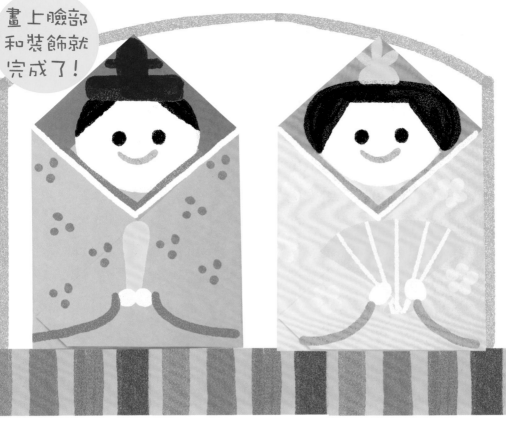

畫上臉部和裝飾就完成了！

長知識謎題

日本每年三月三日的女兒節，又被稱為什麼節？

① 梅花節 ② 桃花節 ③ 櫻花節

更多的秘密在↓114頁

②：案答

穿著花紋和服的天皇和皇后

畫上四散的小朵菊花和櫻花。

event 鯉魚旗 carp streamer

來摺摺看吧!

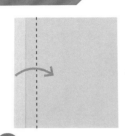

摺好的模樣

1 左邊往右摺。

2 再摺一次後翻面。

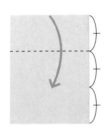

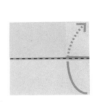

插入的模樣

3 上面往下摺。

4 下面往上插入後翻面。

來塗鴉吧!

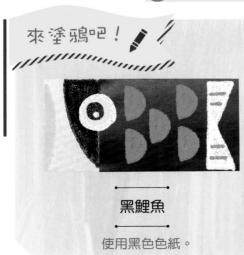

黑鯉魚

使用黑色色紙。

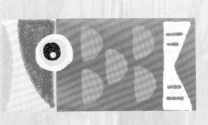

紅鯉魚

使用紅色色紙。

畫上臉部和
魚鱗、魚鰭
及尾巴就
完成了！

長知識
謎題

在日本五月五日兒童節這一天，為了祈求健康和長壽，會將什麼東西放入澡盆裡？ ①菖蒲 ②柚子 ③艾草

①：答案

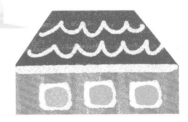

小鯉魚

使用藍色摺紙。

燕尾旗

分別塗上5個顏色。

111

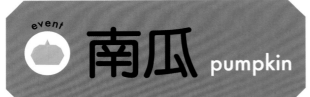

南瓜 pumpkin

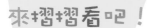

來摺摺看吧！

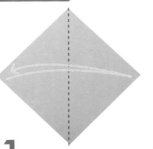

1 壓出摺痕。

2 對齊中央線摺疊。

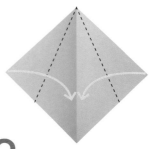

3 下面往上摺。

4 上面做階梯摺。

摺好的模樣

5 尖角往內摺，翻面。

來塗鴉吧！

骷髏南瓜

嘴巴要大大地張開。

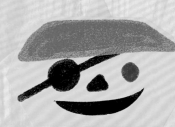

海盜南瓜

一隻眼睛戴上眼罩。

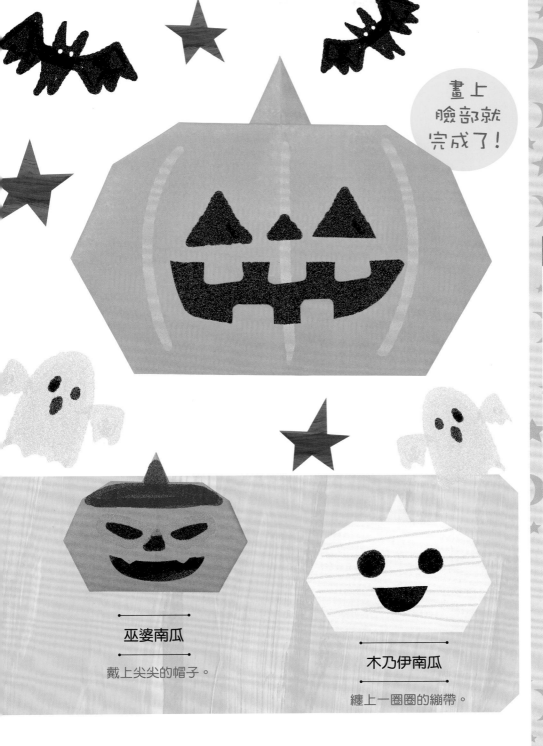

畫上臉部就完成了！

長知識謎題

萬聖節裝飾的南瓜燈稱為什麼？

① Zombie　② Jack O'Lantern　③ Dracula

解答：②

巫婆南瓜

戴上尖尖的帽子。

木乃伊南瓜

纏上一圈圈的繃帶。

113

知道的話能讓塗鴉變得更快樂！

雛偶娃娃的秘密

在女兒節裝飾的雛偶娃娃。
每個裝飾的物品都各自包含了不同的意義和祈願。

內裏雛

分別為「男雛」和「女雛」，代表天皇和皇后。

菱餅

菱形的黏糕。有粉紅色、綠色和白色，各自代表桃花、大地、白雪。

三人官女

就是在天皇和皇后身邊服侍的女性。

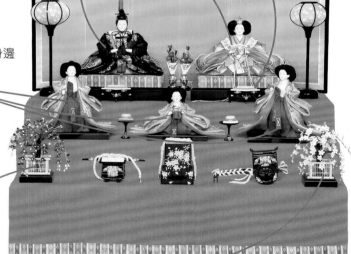

柑桔・櫻花

被認為具有避邪的力量。

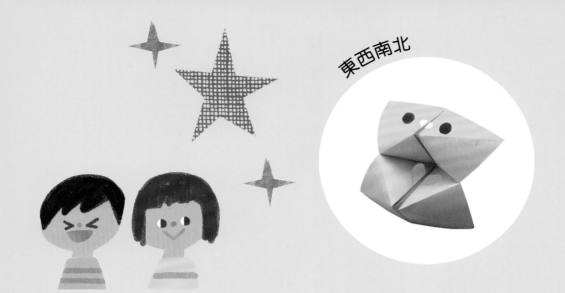

東西南北

可以玩的玩具

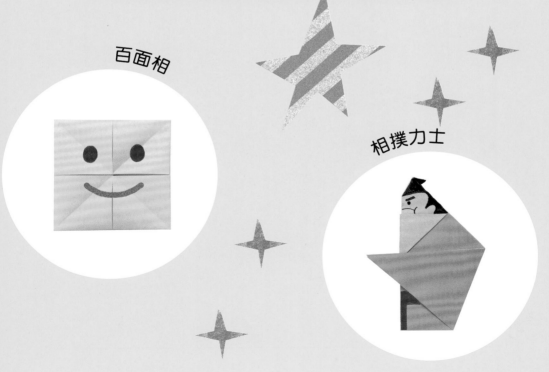

百面相

相撲力士

百面相 comic faces

來摺摺看吧！

1 壓出三角形摺痕。　**2** 壓出正方形摺痕，翻面。

摺好的模樣

還原的模樣

3 四角往內壓出摺痕後還原，翻面。　**4** 依照圖示摺疊。　**5** 壓平。

來塗鴉吧！

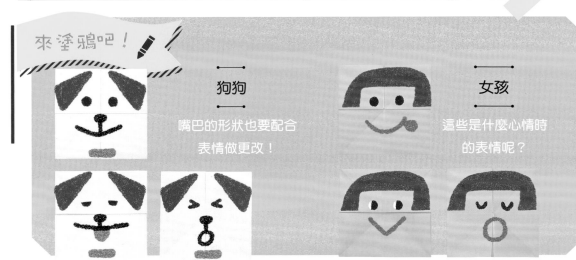

狗狗

嘴巴的形狀也要配合
表情做更改！

女孩

這些是什麼心情時
的表情呢？

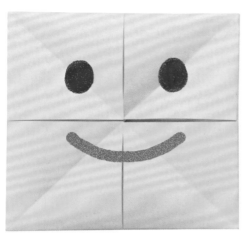

畫上
3種表情就
完成了！

摺疊

摺疊

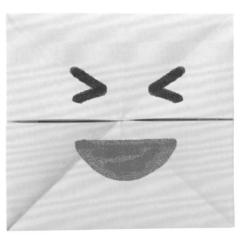

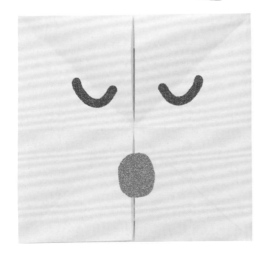

改變摺疊方法，
畫出各種不同的表情來玩吧！

長知識
謎題

日本人形容難為情而臉紅時，會說從臉部冒出什麼東西來了？

① 汗　② 蘋果　③ 火

③：案答

117

東西南北 cootie catcher

來摺摺看吧！

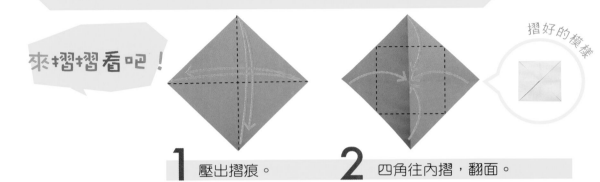

摺好的模樣

1 壓出摺痕。

2 四角往內摺，翻面。

展開的模樣

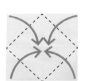
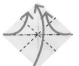

3 對齊中心點摺疊。 **4** 尖角全部往上摺。 **5** 一張一張地展開。

來塗鴉吧！ ✏️

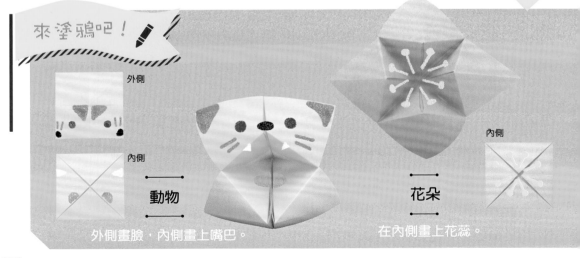

外側

內側

動物

外側畫臉，內側畫上嘴巴。

內側

花朵

在內側畫上花蕊。

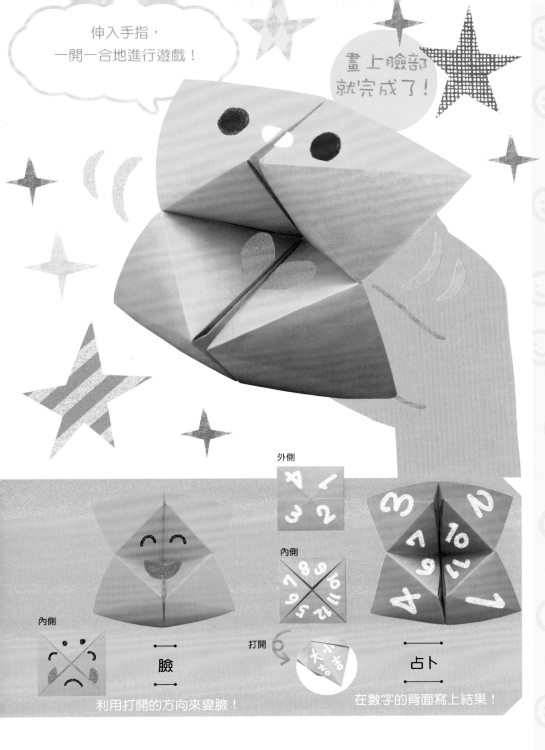

伸入手指，
一開一合地進行遊戲！

畫上臉部
就完成了！

可以玩的玩具

長知識
謎題

哪一種動物會把吃進去的食物再反芻到嘴巴，重新咀嚼？

① 長頸鹿 ② 大象 ③ 貓

①：案答

外側

內側

內側

── 臉 ──

打開

── 占卜 ──

利用打開的方向來變臉！

在數字的背面寫上結果！

119

 play

相撲力士 sumo wrestler

來摺摺看吧！

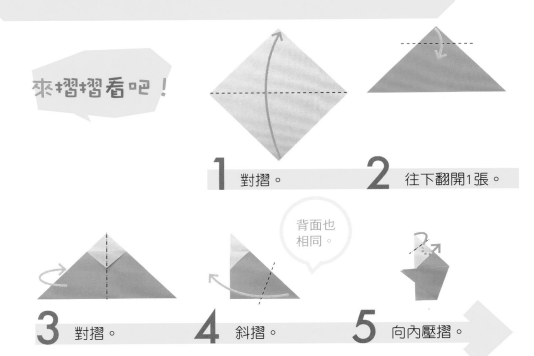

1 對摺。　　**2** 往下翻開1張。

背面也相同。

3 對摺。　　**4** 斜摺。　　**5** 向內壓摺。

來塗鴉吧！

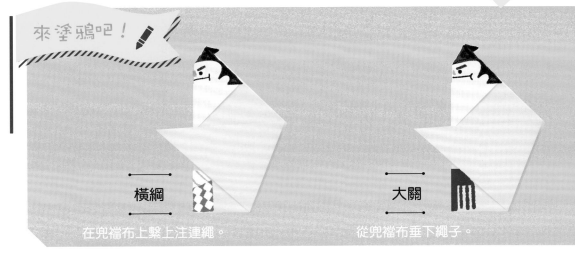

橫綱

在兜襠布上繫上注連繩。

大關

從兜襠布垂下繩子。

120

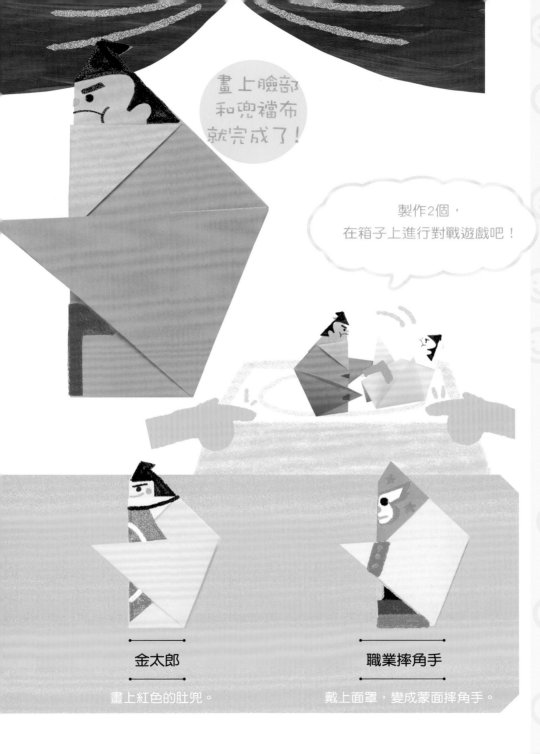

畫上臉部
和兜襠布
就完成了！

製作2個，
在箱子上進行對戰遊戲吧！

長知識
謎題

在大相撲比賽中，僅次於橫綱的厲害力士是？

① 小結　② 大關　③ 關脇

②…答解

金太郎

畫上紅色的肚兜。

職業摔角手

戴上面罩，變成蒙面摔角手。

更多塗鴉吧！ ✏

花紋・圖案

在素面的色紙上加入花紋或圖案做裝飾。
也可以畫在襯衫或襪子上，享受變化的樂趣吧！

格紋

也可以改變線條
的粗細和顏色哦！

 →

均等地畫上直線。　　　　　畫出橫線與其交叉。

菱格紋

這是以菱形排列的
格紋類。

 →

畫上相同大小的菱形。　　　在菱形上交叉般地畫上
　　　　　　　　　　　　　虛線。

橫條紋

均等地畫上橫線。

直條紋

均等地畫上直線。

方格紋

每空一格就塗上相同
顏色的方塊。

波紋

畫上相同弧度的
波紋線條。

鋸齒

畫上相同角度的
鋸齒線條。

花邊

畫上白色的蓬鬆
線條。

圓點

均等地畫上同樣
大小的圓點。

水滴

用藍色系的顏色
畫上水滴。

渦漩

畫上各種方向的
繞圈圖案。

迷彩

在淡色上面重疊
深色。

斑馬紋

在白底上斜向地
畫入黑色橫線。

拼布

在每個方形區塊
更換顏色和花紋。

更多塗鴉吧！✏

裝飾・主題

就算小但仍能成為重點的裝飾和主題。
畫在卡片或信封上，更是顯得可愛。

花朵

依照不同種類，
改變花瓣的數目和形狀。

重疊4個相同
顏色的圓形。

在中央重疊
畫上圓形。

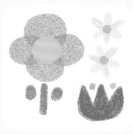

也可以在下方加上
莖和葉片。

蝴蝶

依照不同種類，
改變翅膀的顏色和花紋。

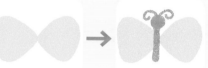

畫上較大的
蝴蝶結。

加上觸角和
身體。

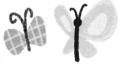

畫出4片翅膀，感覺
會更生動。

亮晶晶

用細長的菱形或＊符
號畫出閃亮的感覺。

音符

音符末端也可以畫上表情
或是用星形來做變化。

愛心

重疊畫上小愛心或是
花紋。

緞帶

可以畫成蝴蝶結的形狀
或是讓緞帶垂落。

鈕扣

在圓形或方形的中央
畫出小孔。

糖果

可以畫成蝴蝶結形或
是鮮豔的渦漩形。

旗子

將三角或四角的旗子繫在
繩子或是桿子上。

雲

連接有蓬鬆感的線條，
加上表情和彩虹。

太陽

用三角形或圓點、線條
圍繞在圓形周邊。

蘑菇

在蕈傘上畫出喜愛
的圖案。

星星

往斜上方拉出線條，
作為流星。

幸運草

用四片葉子做為
幸福的象徵。

來畫

更多塗鴉吧！

表情・情緒

畫出各種形狀的眼睛和嘴巴來組合看看吧！
在畫生物或人的臉部時，不妨用這個方法試試看！

微笑

用眼睛和嘴巴表現
微笑的樣子。

畫出整個塗成圓形的
眼睛。

加上稍微拉開一點的
U字形嘴巴。

高興

用眼睛和嘴巴表現
興高采烈的樣子。

畫出朝上的新月形
眼睛。

加上大大張開的
半月形嘴巴。

極為高興

畫出緊閉的眼睛和
橫向大張的嘴巴。

吃驚

畫出眼白部分就會變成
吃驚的表情。

疲憊

用╳符號的眼睛來
表示沒力了。

目瞪口呆

圓圓的眼睛，嘴巴的
位置要往下移。

不好意思

眼睛朝上，吐出舌頭。

想睡

閉上眼睛，嘴巴半開。

竊笑

好像正在打歪主意似的
眼睛和V字形的嘴巴。

悲傷

從閉著的眼睛滴下眼淚。

生氣

連在一起的眉毛和
H字形的嘴巴。

非常喜歡

用心形的眼睛來
表示感情。

拋媚眼

調皮地閉上一隻眼睛。

扮鬼臉

緊閉的眼睛加上
大大吐出的舌頭。

監修　小林一夫

1941年生於東京都。御茶之水摺紙會館館長。為1858年創業的染紙老舖「湯島的小林」第4代社長。內閣府認證NPO法人國際摺紙協會理事長。經常舉辦摺紙展示並開辦教室、演講等，傾注心力於和紙文化的推廣及傳承上。其活動場所不僅限於日本，也遍及世界各國，在日本文化的介紹、國際交流上也不遺餘力。著有《動画でかんたん！福を呼ぶおりがみ》、《動画でかんたん！花と蝶のおりがみ》（皆為朝日新聞出版）等多部著作。

御茶之水 摺紙會館

〒113-0034 東京都文京區湯島1-7-14
電話 03-3811-4025（代表號）　FAX 03-3815-3348
HOMEPAGE http://www.origamikaikan.co.jp

作品原案

渡部浩美（P30、43、48、62、64、66、90、96、112）
湯浅信江（P32、46、50）
SHOUGO（P38）

插圖　　　　　　　てづか あけみ
封面・內文設計　　三上祥子（Vaa）
攝影　　　　　　　朝日新聞出版攝影部　長谷川 唯
照片提供　　　　　Photolibrary（P28、92）
　　　　　　　　　Apple Japan,Inc.（P72）
　　　　　　　　　朝日新聞社（P84）
　　　　　　　　　人形之館 石倉（P114）
製作協力・作品製作　渡部浩美
摺紙校正　　　　　渡部浩美　冨樫泰子
編輯協力　　　　　株式會社 童夢
企劃・編輯　　　　朝日新聞出版 鈴木晴奈

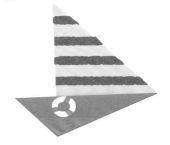

愛摺紙 23

創意塗鴉摺紙（暢銷版）

監　　　修／小林一夫
譯　　　者／彭春美
出　版　者／**漢欣文化事業有限公司**
地　　　址／新北市板橋區板新路206號3樓
電　　　話／02-8953-9611
傳　　　真／02-8952-4084
郵 撥 帳 號／05837599 漢欣文化事業有限公司
電 子 郵 件／hsbooks01@gmail.com
二 版 一 刷／2023年10月

本書如有缺頁、破損或裝訂錯誤，請寄回更換

國家圖書館出版品預行編目資料

創意塗鴉摺紙/小林一夫監修；彭春美譯. -- 二版.
-- 新北市：漢欣文化事業有限公司, 2023.10
128面；21x17公分. --（愛摺紙；23）
ISBN 978-957-686-888-7(平裝)

1.CST: 摺紙

972.1　　　　　　　　　　　　112015619

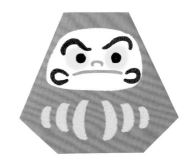